This is
Frank Lloyd
Wright

Mirror 012

This is 萊特 This is Frank Lloyd Wright

Ten Points
天培文化

國家圖書館出版品預行編目 (CIP) 資料

This is萊特 / 伊恩·佛爾納(Ian Volner)作 ； 麥可·柯翰(Michael Kirkham)繪 ； 江舒玲譯. -- 初版二刷. -- 臺北市 ： 天培文化出版 ： 九歌發行, 2020.1

面 ； 公分. -- (Mirror ; 12)
譯自 ： This is Frank Lloyd Wright
ISBN 978-986-98214-2-1(平裝)

1.萊特(Wright, Frank Lloyd, 1867-1959) 2.傳記 3.建築師 4.英國

920. 9941 108018654

作　　者 —— 伊恩·佛爾納（Ian Volner）
繪　　者 —— 麥可·柯翰（Michael Kirkham）
譯　　者 —— 江舒玲
責任編輯 —— 莊琬華
發 行 人 —— 蔡澤松
印　　刷 —— 前進彩藝股份有限公司
法律顧問 —— 龍躍天律師· 蕭雄淋律師· 董安丹律師
出　　版 —— 天培文化有限公司
　　　　　　台北市105 八德路 3 段 12 巷 57 弄 40 號
　　　　　　電話／ 02-25776564·傳真／ 02-25789205
　　　　　　郵政劃撥／ 19382439
九歌文學網 www.chiuko.com.tw
發　　行 —— 九歌出版社有限公司
　　　　　　台北市105 八德路 3 段 12 巷 57 弄 40 號
　　　　　　電話／ 02-25776564 · 傳真／ 02-25789205
初版二刷 —— 2020 年 1 月
定　　價 —— 280 元
書　　號 —— 0305012
Ｉ Ｓ Ｂ Ｎ —— 978-986-98214-2-1

This is
Frank Lloyd Wright

伊恩‧佛爾納（Ian Volner）著／麥可‧柯翰（Michael Kirkham）繪

江舒玲　譯

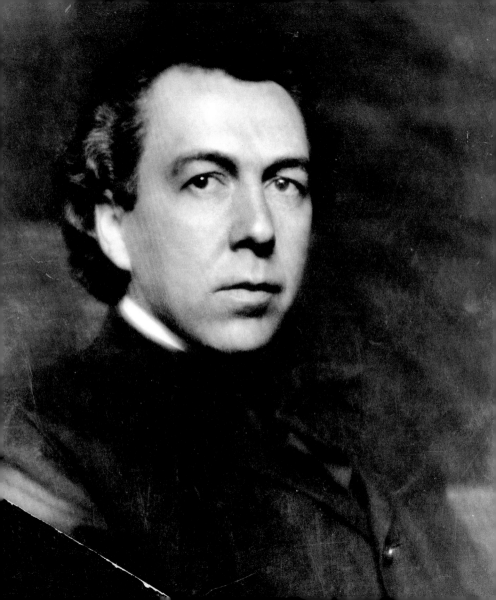

法蘭克・洛伊・萊特，在多采多姿的一生中，曾有過許多稱號：丈夫、姦夫、革新者、反動分子、理想主義者、騙子、瘋子、天才。奇妙的是，他常常同時身兼多重角色。他的生命裡充滿戲劇性的轉變，運勢大起大落，這些變化益發顯著，因大多都源自於他對唯一信念的執著──追尋自我與心所嚮往的世界之獨特意象。

萊特追求的意象為何？他究竟是何方神聖？這些問題的答案，即使在當時，都極為難解。又因為批評者和崇拜者各說各話，而更加模糊難辨。對許多在他工作室進進出出的見習生來說，萊特是位非凡的導師，留給他們難以抹除、積極正向的感受；但與他關係疏遠的人，會覺得他冷漠不近人情，又霸道。尊崇萊特的人還包括富有而世故的客戶，他們找上萊特，只因為想請他建造出能讓他們居住的藝術作品；然而也有中途放棄的人，因為懷疑交給萊特的經費到底蒸發到哪裡去了。就連萊特對設計的貢獻，也是爭論不休：他對城市、建築物、設計師在社會中的定位等種種觀念，現在已經不再受重視；然而，他超過四百件以上的建築作品仍廣受矚目，他的名字仍廣為人知，而這些人甚至可能無法說出其他任何一位建築師之名。我們以為我們熟識的這個人到底是誰，他究竟作過些什麼事情，讓他如此有名？同時也如此難以理解？法蘭克・洛伊・萊特，到底是何許人也？

萊特一家與洛伊‧瓊斯

　　一八六七年六月八日，萊特誕生於威斯康辛州里奇藍中心。但是，萊特的故事與傳奇，卻要從十九世紀的威爾斯開始說起。至少，萊特自己喜歡這樣宣稱：若是有人渴望建構他的的故事，外祖父理查‧瓊斯是絕佳起點。萊特向來視移民的祖先為典範，他的外祖父打破信仰、常規，離開威爾斯鄉村，與妻子瑪莉‧洛伊帶著七個小孩，舉家移民美國西部，成為開墾的先驅。相對來看，萊特父親的出身，對喜歡與眾不同的萊特來說，太過平凡無奇。威廉‧萊特是新英格蘭人，神職人員、音樂家，卻從未堅持實踐自己的浪漫夢想，意志力遠不及妻子安娜‧洛伊極其龐大家族。洛伊‧瓊斯家族是一神論教派能在美國擴張的關鍵，特別是萊特的傳教士舅舅詹金‧洛伊‧瓊斯。萊特的父親原為浸信會教徒，並曾在麻薩諸塞州短暫擔任過牧師，不過後來也成為一神論教派信徒。

大地景物讓小萊特留下極為深刻的印象。這片風景融合了他的家庭信仰，也融合了先驗論者的哲學，使他一生成為自然的信仰者。

「我相信上帝，
唯有當我以『自然』之名稱祂時。」
——法蘭克‧洛伊‧萊特

山谷

　　萊特／洛伊·瓊斯家族之劇的舞台,同時也是萊特最早的記憶,是坐落於威斯康辛西部春綠鎮的富饒農場。一八四〇年代,理查·瓊斯在此定居,威廉與安娜在此相遇,且於一八六六年結婚,生下兒子法蘭克·林肯·萊特,之後又生了兩個女兒。除了威廉曾短暫且非自願地回到東部帶領會眾的期間,此處是未來的建築師主要的生活環境,周邊總是環繞著叔伯姨舅、表兄弟姐妹等眾多親戚。「山谷」——洛伊·瓊斯喜歡如此稱呼他們威斯康辛的銀色地帶——不僅是成長的空間,也是影響萊特重要觀念的培育溫床,因為洛伊·瓊斯的一神論教派信仰,以及愛默生、亨利·大衛·梭羅的自由哲學,就像山谷裡的河流、樹木、起伏的山丘一般,為風景的一部分。

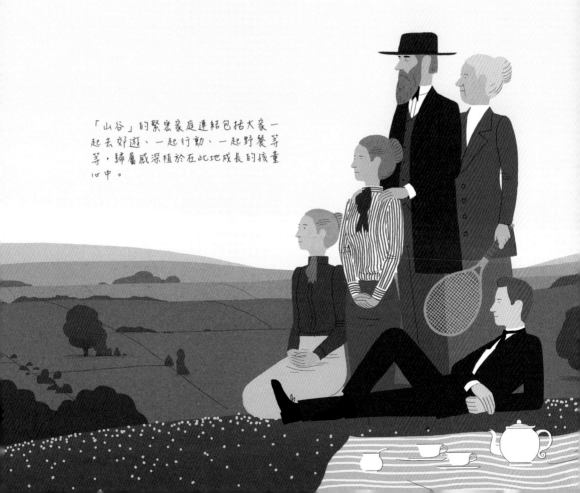

「山谷」的緊密家庭連結包括大家一起去郊遊、一起行動、一起野餐等等。歸屬感深植於在此地成長的孩童心中。

福祿貝爾

　　所有好的傳奇應以預言起始。當然，萊特宣稱，他的母親是他此生的先知，即使在他誕生之前，她就已經知道，他將會建造美麗的建築。姑且不論安娜是否有過人的洞察力，她非常注重兒子的教育，異常執著於法蘭克的潛力，幾乎完全取代她對女兒與丈夫的關注。或許，她對萊特教育的最大貢獻，是當他們住在麻薩諸塞州時，她發現一組稱為「福祿貝爾恩物」的玩具，這是德國教育學者弗瑞德里希・福祿貝爾（Friedrich Froebel）發明的幾何形狀彩色積木組，這套積木遠早於樂高之類的組裝玩具。對年幼的萊特影響非常深遠。

在福祿貝爾的「自由玩耍」理論中，這是大腦發展的最佳刺激，積木可以組裝，重組……

建造出不同造型與不同結構……

且其複雜的形式源自於簡單的形體……

退學

一八八四年，萊特十六歲時，父母決裂、分居，隔年正式離婚。這也是威廉退出兒子人生舞台的時候。萊特曾說，從此他未再見過父親。而且他迅速將這位「手風琴演奏家－傳教士－知識分子」排除在他的人生故事之外。然而，即使他更偏愛洛伊‧瓊斯這邊，以及他們快樂、有凝聚力的家庭生活，甚至將他的中間名改爲洛伊，但從他無法長時間聚焦在任何事物上來看，這名年輕男子受到父親的影響，絕不亞於母親。他的舅舅讓他到農場幫忙，但萊特相當討厭農場工作，而不斷逃跑。他從高中退學，繼而也從威斯康辛大學麥迪遜分校退學。在學校裡他主修土木工程，成年後持續不輟的只有他對建築的熱愛，因而決定要實踐夢想。於是他再度逃家，時年十九歲，去到芝加哥，受雇於約瑟夫‧萊曼‧席爾斯比（Joseph Lyman Silsbee）建築師事務所，成爲繪圖員。他還在念大學時就曾參與席爾斯比的案子。而他在這家事務所工作的期間（他曾很快就辭職，然後又再受雇），是他進入設計行業的開端，也有機會參與爲洛伊‧瓊斯家族於春綠鎮一帶的建築設計案。此時他成爲負擔家計的人，供養母親與妹妹。即使孤身在中西部大城市裡，萊特依然把家庭視爲第一優先。

回想起來，彷彿可以從中
窺見未來的建築。

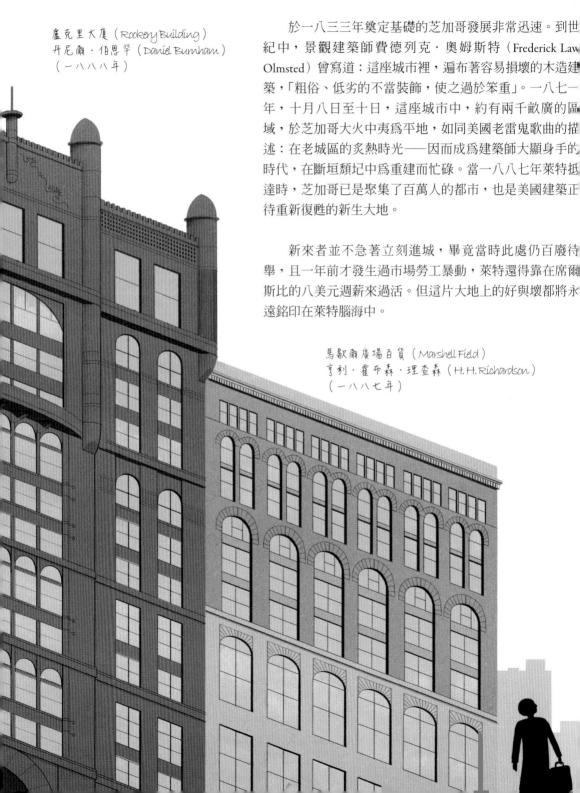

一八八七‧芝加哥

盧克里大廈（Rookery Building）
丹尼爾‧伯恩罕（Daniel Burnham）
（一八八八年）

於一八三三年奠定基礎的芝加哥發展非常迅速。到世紀中，景觀建築師費德列克‧奧姆斯特（Frederick Law Olmsted）曾寫道：這座城市裡，遍布著容易損壞的木造建築，「粗俗、低劣的不當裝飾，使之過於笨重」。一八七一年，十月八日至十日，這座城市中，約有兩千畝廣的區域，於芝加哥大火中夷爲平地，如同美國老雷鬼歌曲的描述：在老城區的炙熱時光——因而成爲建築師大顯身手的時代，在斷垣頹圮中爲重建而忙碌。當一八八七年萊特抵達時，芝加哥已是聚集了百萬人的都市，也是美國建築正待重新復甦的新生大地。

新來者並不急著立刻進城，畢竟當時此處仍百廢待舉，且一年前才發生過市場勞工暴動，萊特還得靠在席爾斯比的八美元週薪來過活。但這片大地上的好與壞都將永遠銘印在萊特腦海中。

馬歇爾廣場百貨（Marshell Field）
亨利‧霍布森‧理查森（H. H. Richardson）
（一八八七年）

萊特抵達那年，芝加哥市中心商業區、魁偉的馬歇爾廣場百貨開幕，這棟建築是亨利・霍布森・理查森（H. H. Richardson）雄偉、羅馬式風格的作品之一，他也是芝加哥建築巨頭之一。萊特論道：「這是美國人應得的，一種力與美的折復。」

　　與理查森的建築形成強烈對比的，是在這座城市復興中也佔有一席之地的丹尼爾・伯恩罕。伯恩罕是芝加哥建築界的泰斗，他的同事與顧客都暱稱他爲「丹叔」。他設計的作品（包括蒙納諾克大廈〔 Monadnock Building 〕），從高度古典主義到埃及式到前現代主義的簡潔，風格多變。但一八九三年，他爲在這裡舉辦的哥倫比亞博覽會打造出宏偉而古典的「白色城市」露天展場，才是他最具影響力的作品。

　　這場博覽會中引領流行的藝術風格並未打動來自草原的年輕建築新鮮人，吸引他注意的反而是另一立設計師作品：路易斯・蘇利文的建築簡潔、節制，外觀保守，輔以原創的花文裝飾風格，立刻抓住了萊特的想像力。

大師

「一位矮小、全身棕色裝扮，一絲不苟的人走了過來。他非凡、慧黠的雙眼，彷彿一眼看透了我，我的感受，甚至是我最幽微的祕密。」這是萊特初見他時的第一印象，日後，甚至萊特到晚年，都稱他為「崇敬的大師」。路易斯·蘇利文，就是提出「形隨功能」（form follows function）的人，也是第一位提出摩天大樓是新建築的重要型態，也是美國新生活形式的人。他的論文＜高層辦公大樓的藝術考量＞建立清楚而理性的高樓設計公式，將摩天大樓區分為三部分，配合底層、中段、高樓層各自負載不同功能。他也極具慧眼，對萊特的天賦一目了然，而從席爾斯比將這名繪圖員挖角到自己的公司「艾德勒與蘇利文」。

在事務所裡，蘇利文的形象令人望而生畏，而當萊特以繪圖員加入這事務所時，免不了也對大師的天分與權威又敬又畏。不過，隨著時間推移，後來反而是蘇利文變得尊敬萊特，即使在多年之後，兩人的命運戲劇性地逆轉，彼此之間積怨已深，然而，直到蘇利文酒精中毒，臨終之際，依然希望萊特能隨侍在側。

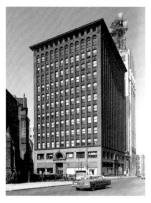

路易斯·蘇利文的確保大樓
（Guaranty Building）

紐約州水牛城，一八九五－
一八九六

第一間房子

萊特為蘇利文工作的早期，大多時間都用於發展字母設計概念。蘇利文辦公室的主要工作是建造大型商業作品，但是當一位富有的大客戶委託他們蓋一幢房子，公司就把任務交給萊特，萊特也迅速竄升成為住宅業務的主導者。

芝加哥的詹姆斯·查利之家就是萊特早期的案子之一。節制而簡約的外觀，內部裝潢繁複，屬於典型的蘇利文式風格，現在成為博物館，仍然開放參觀。

不斷成長的年輕繪圖員也協助蘇利文位於密西西比海泉灣的度假屋，萊特有時會說，這間屋子或其他早期案子的設計，出於他之手多過於蘇利文。可惜的是，以評論者或鑑賞家自居的人，再也無法親自判斷其言真假，因為二〇〇五年卡翠娜颶風摧毀了這些屋子。

詹姆斯·查利之家
（James A. Charnley House）
**路易斯·蘇利文與
法蘭克·洛伊·萊特**

伊諾利州芝加哥，一八九二

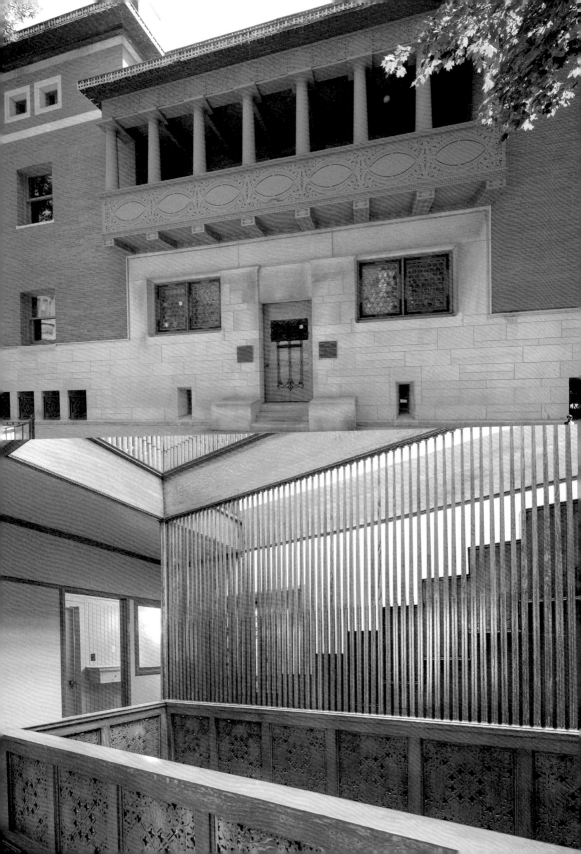

萊特夫婦

　　萊特常說，女人使他「恐懼」，他跟女性短暫接觸經驗，只有幾次失敗的信件往返，以及他在威斯康辛大學麥迪遜校區時擔任學生指導。這恰好如了他母親的意：她仍然無時無刻盯著她的兒子，毫無疑問，安娜·萊特專擅的個性，就是導致萊特對異性如此謹慎的原因之一。但是當他遇見十六歲的凱薩琳（凱蒂）·李·托賓，建築師完全放下了向來的沉默寡言。他們不到一年就結婚，而且幾乎馬上自立門戶，排除任何出現在他們婚姻之路上的種種障礙，諸如托賓家族更爲富有、社經地位更高等條件，且未曾對安娜透露隻字片語。

　　萊特到芝加哥後，大部分社交生活都以舅舅詹金的一神論教會爲中心，凱蒂也是那兒的教徒。萊特曾經在那裡見過凱蒂，不過要到有次教會贊助舉辦以維克多·雨果《悲慘世界》爲主題的化妝舞會，他們兩個人在舞池裡肢體意外碰撞之後，才開始進展神速。數週之後，凱蒂十八歲生日，他們就結婚了。據說，在婚禮上，安娜·萊特還暈了過去。

　　關於凱蒂的個性，比起她自己形容的，或許最恰當的描述，是她姪女回憶時的說法：凱蒂姑姑讓她想起一句話：常常錯誤百出，卻總是自以爲是。

爭吵

打從一開始，萊特堅持的生活品質，與提供新家庭之生活方式，遠超過他在艾德勒與蘇利文事務所的薪水所能負擔。購買生活雜貨、衣服、汽車，債務增加迅速。為了維持開銷，萊特開始獨立接案，此舉嚴重違反合約。這些「違法」案子，包括華特・蓋爾與羅伯特・帕克之屋，打破了萊特受蘇利文影響的建築形式，因而在一八九三年，這位建築師前輩覺得自己受到欺瞞，憤怒不已。萊特堅稱自己並未悖離「崇敬的大師」，但蘇利文隨即解雇他。蘇利文與得意弟子之間的不和，持續十二年之久。

史坦威年代

在蘇利文設計的席斯大樓成立自己的事務所之後，萊特搬到鄰近的史坦威大樓中空間更寬敞的頂樓，這是他首度獨立工作的地方，也是他聚集一幫志趣相投的朋友，開創新建築風格的地方，而後他們被稱為「草原學派」（Prairie School）。

第十一層樓的首位住戶，德懷特・柏金斯（Dwight Perkins），是位舉止溫和的田納西人，麻省理工學院畢業。他最廣為人知的代表作是為芝加哥公立學校建造的學校建築，超過四十間，全都是簡潔、幾何模式的草原風格。

將萊特帶進史坦威的人是小羅伯特・斯賓塞（Robert C. Spencer, Jr.），他是萊特的舊識，也是萊特作品主要的推手，撰寫許多文章、短文介紹同事的屋子，並提倡這種新風格。

還有麥倫・杭特（Myron Hunt），萊特稱他為「最狂熱的擁護者」，他在歐洲待了三年後加入史坦威大樓團隊，海外的經驗並未能阻止他放棄追隨這名美國人的計畫，以及萊特偏好的非藝術風格。

在美國首度獲得建築師執照的女性之一，瑪麗安・馬洪尼恰如其分地展現了草原風格的綿長而簡單的線條感，不論是她自己的工作，或者與萊特合作的案子。她一開始是跟表親德懷特一起工作，後來成為萊特事務所第一位正式職員。而她擅長的水彩繪圖則是說服顧客的關鍵，讓萊特的作品獲得更多注目。

草原學派：既非學派亦非草原？

　　草原學派可以簡單定義：巨大、突出的屋簷、入口隱蔽、寬敞的混凝土空間、長條式窗戶。正如其名所示，這類房子適合美國內陸廣闊、平坦的地區。但草原學派並非如「運動」般單純且具同質性，儘管一般或許如此認定。第一個問題是主導權：萊特通常被視爲主導者（他自己亦作如是想），是此學派之父。但是史坦威大樓的工作型態實際上是合作式的工作坊，而且，當他與觀念一拍即合的同僚合作，他的房屋設計的革新，以不可思議的速度進化；此外，其他獨立於學派之外的建築師，如加州的「格力與格力」（Greene and Greene），也在他處運用類似的設計概念，強調與草原學派相近的概念源頭（儘管萊特從不承認），特別是英格蘭的「藝術與工藝」（Art and Crafts）運動，以及從一八七○年代開始在美東地區就已流行的木瓦風格（Shingle Style）。草原學派的多數成員其實並非生長於草原，在他們的職業生涯後期，也各自朝不同方向發展，從裝飾藝術風到西班牙殖民風，風格迥異。就算眞的是「草原」，也只不過是地理上的意外巧合；而若它眞是「學院」，萊特也不是校長，雖然他自己常如此宣稱，但他充其量只是此中一名卓越的畢業生而已。

功成名就

　　這名畢業生果然非凡。一八九四年，「丹叔」伯恩罕對萊特作品大爲驚豔，力邀他到歐洲，並承諾提供巴黎藝術學院的全薪職位。到一八九○年代晚期，萊特發現自己是美國極受歡迎，且報酬數一數二的本土建築師。芝加哥、紐約各界，甚至跨越中西部，富有的專業人士、企業家爭相競逐他的草原式設計。而他爲《仕女之家》雜誌寫的文章，讓他引領全美風潮，他的創意能量也毫不見枯竭，他房屋設計靈感源源不絕。

威廉・溫斯洛之家
（William Winslow House）
法蘭克・洛伊・萊特，一八九三
伊利諾州河之森（River Forest）

瓦德・威利茨之家
（Ward Willits House）
法蘭克・洛伊・萊特，一八九
伊利諾州高地公園（Hightland Park

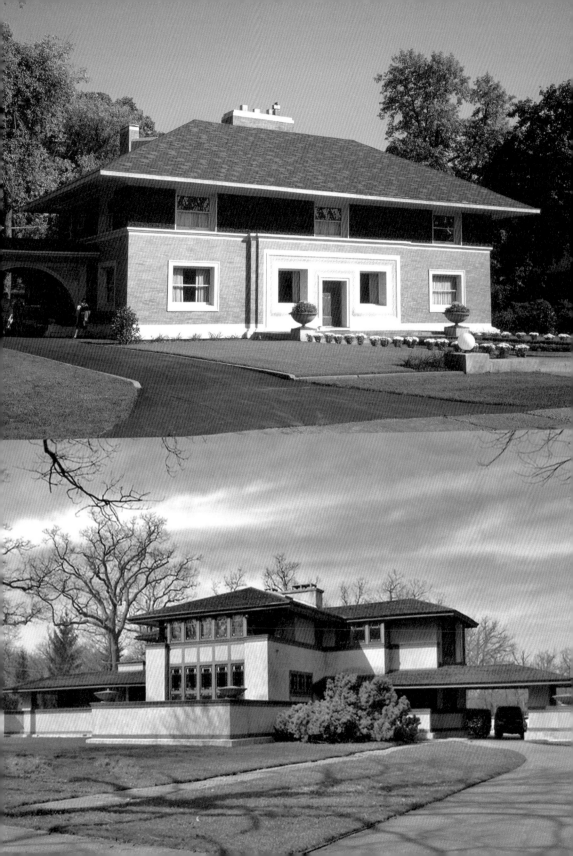

自己的家

橡樹園位於森林大道與芝加哥大道的交叉口，一八八九年，萊特向蘇利文借貸五千美元方能建成，他和太太凱蒂以及他們的小孩（婚後九年就生了五個小孩）一起居住在此。因為極度渴望獨處，萊特致力於創建原創的混合型住宅。一八九八年增建了工作室，而後他將事務所移到比鄰工作室的空間，至此，他理想的住家環境之結構原型大致底定。

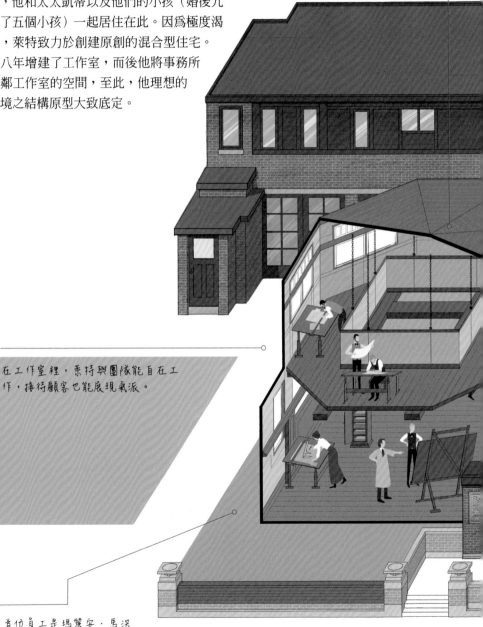

在工作室，高聳的天花板下，設有垂吊式的室內陽台繞成一圈，就像座橋，而光線從上方傾瀉而下，充盈整個空間。

在工作室裡，萊特與團隊能自在工作，接待顧客也能展現氣派。

萊特的首位員工是瑪麗安·馬決尼，她同時也是草原學派的重要創建者。

二樓遊戲室天花板有中央天窗，高架式的展示空間，可讓孩子們模仿戲劇舞台，而鋼琴巧妙地嵌進樓梯下方空間。凱蒂和孩子們待在這裡，與在隔壁忙碌的家長就不會相距太遠。

高度顯示了萊特的早期風格，並非低矮的草原式屋頂輪廓線，而是傾斜的山形牆。然而，對逐漸成形的草原風格，較典型的則是環繞整幢建築的寬闊走廊。

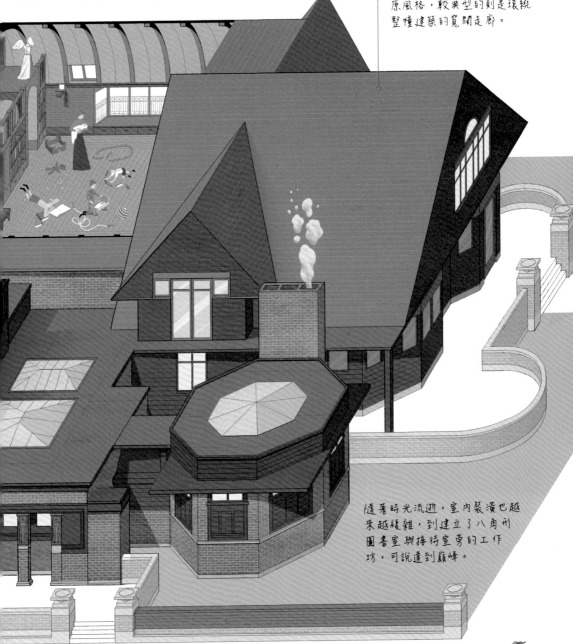

隨著時光流逝，室內裝潢也越來越複雜，到建立了八角形圖書室與接待室旁的工作坊，可說達到巔峰。

橡樹園的花蝴蝶

　　成功適合萊特。凱蒂穿的是丈夫設計、做工精緻的服飾；一家人會開著斯托達德－戴頓敞篷汽車到市中心或鎮上兜風，這輛車是橡樹園擁有的汽車之一。聖誕節是萊特家的年度盛事，每年此時總是熱鬧非凡，「有烤蚵野餐會、工作室裡的茶會、在大繪圖室跳著方舞；在大壁爐前，隨著燃燒的木柴爆裂、劈啪作響，而輪番上演的風花雪月。」他的兒子約翰回憶道。這個男孩也注意到父親對女性友人異常熱切：「當他碰觸她們時，年輕女子看起來似乎就要暈厥。」

維多利亞式建築與概念

　　美國當時的主流價值是高度自制與保守品味，橡樹園也不例外。萊特清楚看見中西部人的偽善和道貌岸然，與他們房屋不堪一擊的外觀兩者之間有令人困窘的相似，他批評道：他們的屋子「時尚、邪惡、合於道德規範」，但絕對是「森林屠場」（萊特戲稱他的對手表現其建築創意的方式）。萊特的室內裝潢不再使用維多利亞古董擺飾，且讓外觀簡潔大方，預示了本土生活新型態的出現。他百無禁忌的私人生活也挑戰當時的風氣，因此讓橡樹園那些循規蹈矩的左鄰右舍高度關切。

＜機器的藝術與工藝＞

　　在逐漸與「丹叔」柏恩罕和其他人推崇的藝術風格決裂過程中，萊特不僅挑戰正統風格，實際上，他質疑他所處時代的政治、經濟和文化現狀。在一九〇一年所寫的重要論文＜機器的藝術與工藝＞中，他說：「因為相信藝術如同事物的科學架構其有機體特質……我相信我們必須仰賴藝術家腦袋中所有的智慧，以掌握我們稱之為機器的事物對社會的重要意義。」在此烏托邦式的洞察之中，將會出現新的古典，結合科技與自然，帶出和諧的新社會秩序。這樣的洞察力，表現在如拉金大樓這類型的計畫中，拉金大樓是位在紐約州水牛城的辦公大樓，以明亮的天井為中心建構而成，每一件家具都是萊特辦公室特別訂製。在這些小細節中，也都可以看見運用在他自己房子的原創裝飾細節。他寫下：「未來的藝術活動需要新的定義與方向。」時間將會更彰顯他的新藝術如何激進。

拉金辦公大樓
法蘭克·洛伊·萊特，
一九〇四到一九〇六，紐約州
水牛城

步入建築時第一眼是陰暗，但訪客走到明亮的中央大廳時，室內戲劇性的開展，有玻璃天花板，與開放式的樓層。

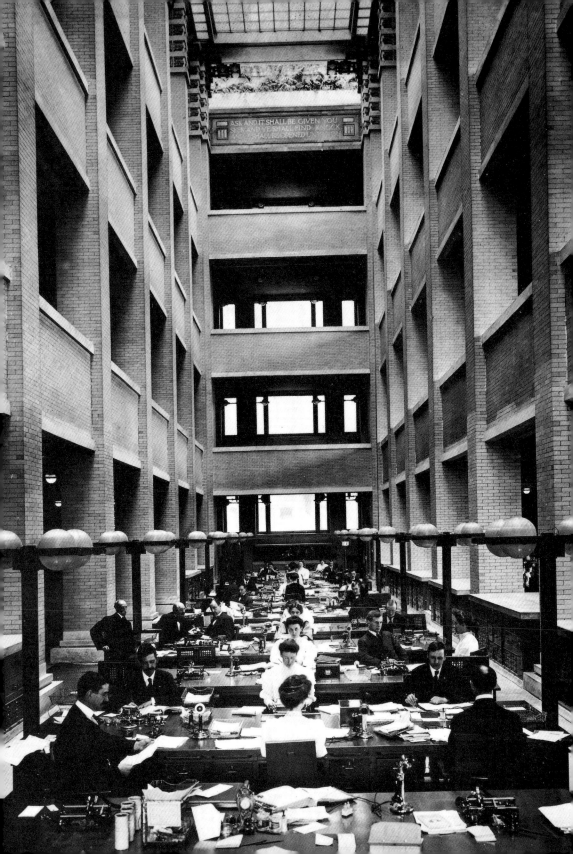

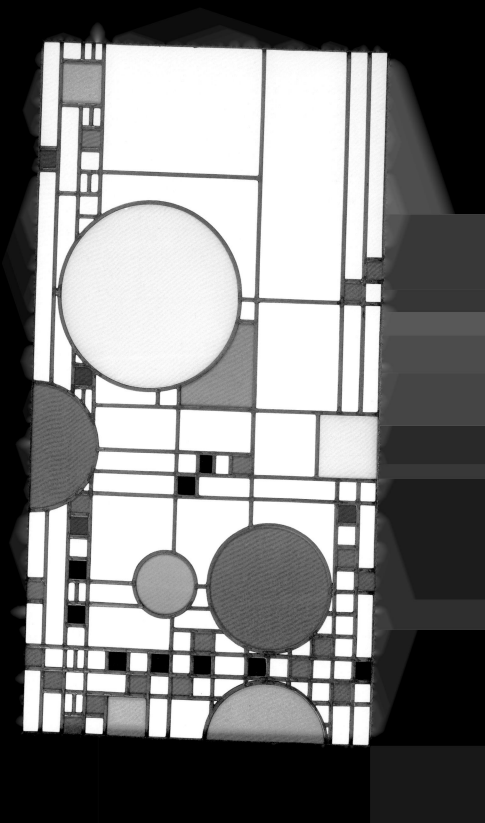

梅瑪出現

　　萊特不只在工作上尋找新方向，面對將近二十年的婚姻，也是如此。導致他背離妻子的原因究竟是什麼？或許是他已經厭倦一肩挑起整個家庭的角色，也可能是他親戚的苦難（他的舅舅詹姆斯在一九〇七年的意外中死亡），驅使他尋找其他慰藉；又或許他只是重蹈父親遺棄他們母子的行為。一個在文章與設計中重視家與壁爐的人會放棄家庭生活田園詩？儘管他深愛他們，但萊特自身就像叛逆的小孩，而不像大家的父親。他也常會說六個小孩是「凱蒂的孩子」。直到瑪莎・錢尼（梅瑪是更常用的稱呼）出現，成為他最新的情感投射對象：就像他一樣，在她所處的時代與環境，她始終是格格不入的局外人。

　　凱蒂・萊特在橡樹園廣受歡迎的十九世紀女性俱樂部認識已婚的梅瑪，錢尼與萊特兩家很快就熟絡起來，一九〇三年，萊特還替這對夫婦建築新居。萊特與梅瑪發現彼此有特別的連結，她的才智與積極的態度似乎與萊特互相應和。萊特跟她在一起，覺得自己找到了更高層次的理想夥伴，而這種夥伴關係公然挑戰社會規範，一如他的新建築。

女性主義者、知識分子、反抗者

於她輩女性中，她實屬異類。梅瑪不只完成大學學業，甚至取得碩士學位，她精通德文、法文、義大利文、西班牙文，也能讀寫希臘文與拉丁文。在其他年代或地區，她必定能憑藉自身才能成為職業婦女，不論是學者或是作家；且若非出身於保守的中產階級家庭（她父親是鐵道公司主管），她可能成為激進的婦女參政權鼓吹者，砸毀商店櫥窗、鼓動投票。但現實中，她只是受挫的家庭主婦，滿懷渴望卻幾乎沒有時間或機會去實踐。而耀眼且具藝術家性格的萊特，也同樣不滿於婚姻生活，喚醒了她內在的聲音。

他們暱稱斯托達德—戴頓敞篷車為「黃色惡魔」，在許多晴朗的早晨，大家常可見到萊特開著這輛車，副駕駛座上的女士，就是梅瑪・錢尼（好幾年後，萊特的孩子仍然記得這位「迷人的友伴」），他友善、和藹且令人敬愛的顧客艾德溫・錢尼的妻子。

羅琳・佛貝克之家（Rollin Furbeck House，一八九七）

亞瑟・赫特利之家（Arthur Heurtley House，一九〇二）

彼得・A・比徹之家（Peter A Beachy House，一九〇六）

梅瑪與萊特一打開話匣子就會聊上好幾個小時，談論的話題從萊特爲她和她丈夫設計的房子開始，很快就轉變成更深入、更私密的主題。凱蒂・萊特早在一九〇五年就發現她跟她先生之間的關係異乎尋常，那時凱蒂與萊特之間的鴻溝便越來越大。她也開始對萊特如此親近她的朋友而心生不滿。

　　萊特的朋友或是他們的鄰居也都沒放過他們兩人的親密關係，這對非法情人開始成爲橡樹園（或者通常稱爲「聖者棲息地」，此地教堂數量遠多於酒吧）左鄰右舍茶餘飯後的話題。萊特賭上一切，也無懼這個與他聲譽緊密連結的社區出現的譴責。

蘿拉・蓋爾之家（Laura
Gale House，一九〇九）

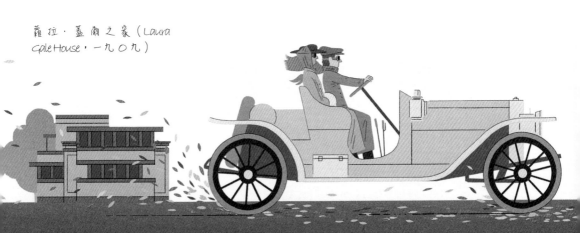

停滯不前

在這個十年即將結束之前，不僅是私生活，還包括職業生涯，都讓萊特感到倦怠，失去動力與企圖心。他回憶道：「很奇怪，我無法掌握我的工作，甚至無法感受到其中的樂趣。」長久以來支撐著他的單一家庭住宅已經不再是他關注焦點，而他也已經將草原風格推展到了極致。更讓他深感挫折的是他渴望的商業大樓或金融機構建案都未曾找上門來，甚至連替富有的洛克斐勒－麥考利家蓋房子這項大住宅建案都從手中溜走。萊特陷入瓶頸。

尋找新方向

為了尋找出路，萊特開始遠離家鄉。早在一八九三年，他在哥倫比亞博覽會中見識過日本寺廟，並留下深刻印象，其後建築師開始收集日本的木刻版畫，一九○五年，他與凱蒂首次到日本旅行。同行的還有客戶威利茲，萊特為他建造了極具代表性的草原風格住宅。此行中，萊特探索這個國家的景觀、建築與文化。他也以特殊方式擁抱當地的文化：在停留期間，他都身穿日本傳統長袍羽織。直到有天，他帶著威利茲去日本傳統公共澡堂，而其中的工作人員都是女性。威利茲的妻子發現後立刻中斷此次旅程，比預定時間提早結束。萊特沿途收集各項日本藝術與手工藝品，主要有版畫、屏風、瓷器。

萊特從不吝於承認日本藝術與設計對他的作品所產生的影響，但他絕非僅只模仿其形。如他一九一○年寫給朋友的信中提到：他先消化了日本的概念，再將日本建築文化中的開放性與質樸轉變為適合美國景觀的元素。然而，在某些層面，萊特也樂於模仿，他的簽名就是極佳的例子：大概在一九○四年左右，他突然放棄長期以來，他簽署工作報告、信件時使用的居爾特十字式的簽名，改以螺旋式的寫法（他的名字起首字母F）。這符號主要是連結到東亞書法上的表意文字。

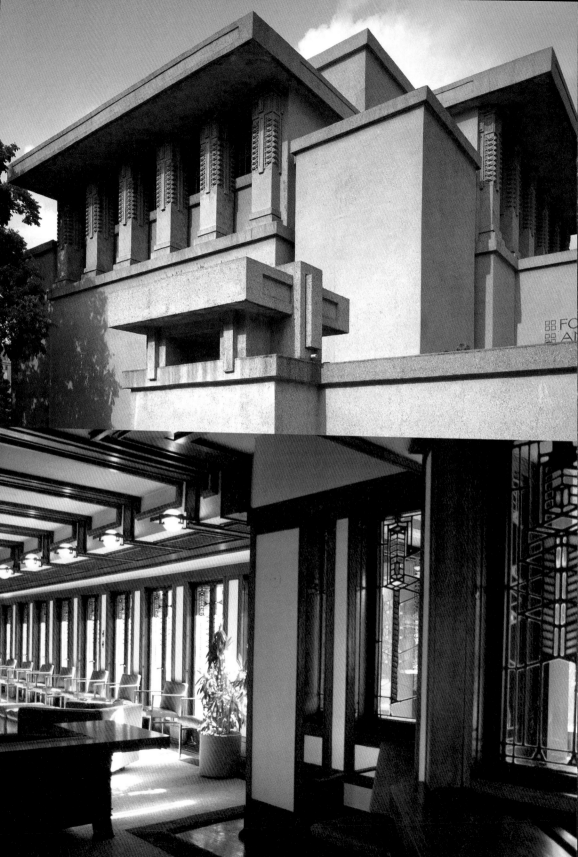

聯合教堂與羅比之家

即使他對芝加哥已深感倦膩，並對生活和工作越來越厭煩，萊特仍然完成了職業生涯第一階段最高峰的兩件大師級作品。

聯合教堂的興建始於一九〇五年，耗時三年完工，標誌著萊特回歸根源，就某方面來看，普世主義儀式（Universalist rite）與他成長過程熟悉的信仰頗為近似。對此具有前瞻性思維的宗教集會堂，萊特使用鋼筋混凝土結構作為創新設計方案，恰恰與之相契合，也使聯合教堂成為全美國首度使用此法的建築。

第一眼會覺得它是萊特最令人敬畏的建築，彷彿一座灰色的碉堡，入口突然出現在繁忙街道旁的人行道上，然而一旦進入室內，內部形式一如它的名字，風格統一（聯合〔Unity〕一字亦有統一之意），從上方的彩色玻璃窗透入的光線，成為間接照明。建築史家文森·史卡利（Vincent Scully）曾論道：「獨特的單一性……無與倫比的連貫性。」

草原風格住宅的巔峰之作是羅比之家，建於一九〇八到一九一〇年。如同聯合教堂，它的結構與建材亦屬創新，特別是客戶給了相當慷慨的預算，使他能運用鋼梁結構，讓寬廣的屋簷可以延伸到極致。

房子外部的形構，再度出現水平延展，萊特使用他偏愛的羅馬磚，長而細的形狀更突顯了屋子的平緩線條。內部則如聯合教堂，明暗對比的隔間，走過幾乎沒有窗戶的陰暗門廳之後，就是灑滿光線的起居空間。

只是運氣不佳的羅比住進去還不到一年，就面臨財務惡化與離婚問題，而他們的建築師甚至還未能及時完成這幢房子。

號外！號外！
全都報給你知

遠行

一九〇九年年中,梅瑪去科羅拉多州的布爾德,萊特則到紐約。德國出版商,恩斯特·華斯茅斯向萊特提議,如果他能親自到德國加入編纂工作的話,就幫他出版作品全集。萊特便以此為藉口,向日本版畫收藏同好(同時也是他的客戶)貸款一萬美元。他住在紐約的廣場飯店,等梅瑪寫信給丈夫帶走小孩。之後,她便獨自動身前來東岸。他們倆隨後在曼哈頓逗留了幾個星期,準備萊特首次的歐洲旅居事宜。然後他們一同飛到柏林,在那裡也首度被媒體拍到。凱蒂很受傷,但令人訝異的是她仍堅持對丈夫的承諾,而安娜這一次(也是唯一一次)站在兒媳這邊。艾德溫·錢尼幾乎立刻開始離婚程序。

在舊世界的新家

兩人從柏林南下,落腳在佛羅倫斯近郊小鎮菲耶索萊的小別墅佛圖納。梅瑪取得柏林一家學校的教職,在那一年中,大半時間兩人都往返托斯卡尼與德國。萊特寫信給大兒子洛伊,要求他來協助全集的工作。當他抵達時,發現父親愉快地安頓在義大利,傍晚還跟梅瑪在「乳白色的、光輝燦爛的大地」悠閒散步。不管從哪個角度看,他們都極為快樂。

學自歐洲

儘管萊特向來堅定地認為，要鍛造出新美式建築就要摒除歐洲的影響，他還是深為這座古老城鎮之美著迷。他閱讀文藝復興藝術的偉大歷史學家瓦薩里（Vasari），以及英國建築理論家，也是藝術與工藝運動前輩約翰‧盧斯金（John Ruskin）的作品。他會花上幾個小時讚嘆「佛羅倫斯諸多不可思議之作」，偉大的文藝復興雕塑家、畫家，他們的作品使這小城的教堂與宮殿更為出色。即使是簡樸的別墅佛圖納，也使向來吹毛求疵的萊特著迷，「它小而堅固的門搭建著白牆」，完全展現了家庭聖殿所該有的樣子。即使遠離家庭，萊特心中仍是不折不扣的居家之人。

不受祖國認可

然而萊特的海外生活不僅是浪漫的田園牧歌，華斯茅斯策畫的作品集，在一九一〇年出版，使他在歐洲大陸聲名大噪，對整個世代的建築師產生極大影響。《法蘭克‧洛伊‧萊特全集》分為兩冊，書中收錄上百幅圖像，涵括他迄今大多數的建築作品，也流傳到促成現代主義運動關鍵者手中。他在歐陸的聲譽已然成形——儘管在他自己家鄉可是聲名狼藉。

自負的人

建築師彼得‧貝倫斯（Peter Behrens）的柏林辦公室，對二十世紀二〇年代的青年建築師來說，無疑是重要之處。而貝倫斯手上也有一套華斯茅斯出版的萊特作品集。在他的學生群中，有名瑞士籍的建築師，夏爾‧愛德華‧讓訥雷–格里（Charles-Edouard Jeanneret-Gris），不久之後將以「柯比意」（Le Corbusier）聞名於世。另一位來自德國的年輕合夥人，路德維希‧密斯‧凡德羅（Ludwig Mies Van der Rohe），他早期的作品，就已經傾向類似萊特建築的平緩空間流動的風格（雖然晚期轉變為平面形式），只是有些保守的客戶不願讓他使用像萊特的羅比之家那種平緩屋頂。

華特‧葛羅培斯（Walter Groupius）使貝倫斯的天才團隊更為完整，他認為萊特的作品非常出人意料，是唯一能完美結合「藝術創新」與「技術性組織」的建築師，而這點也是他對美式建築大為讚賞的原因。

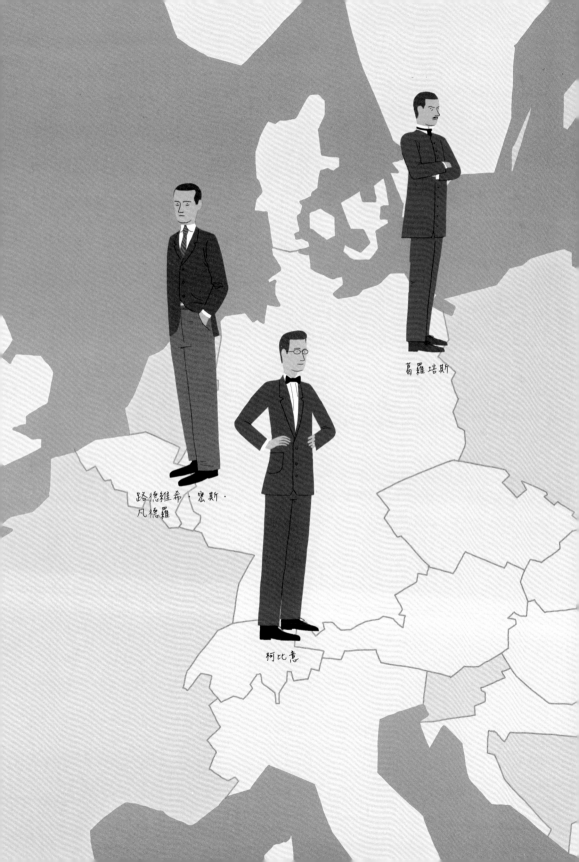

葛羅培斯

路德維希·密斯·
凡德羅

柯比意

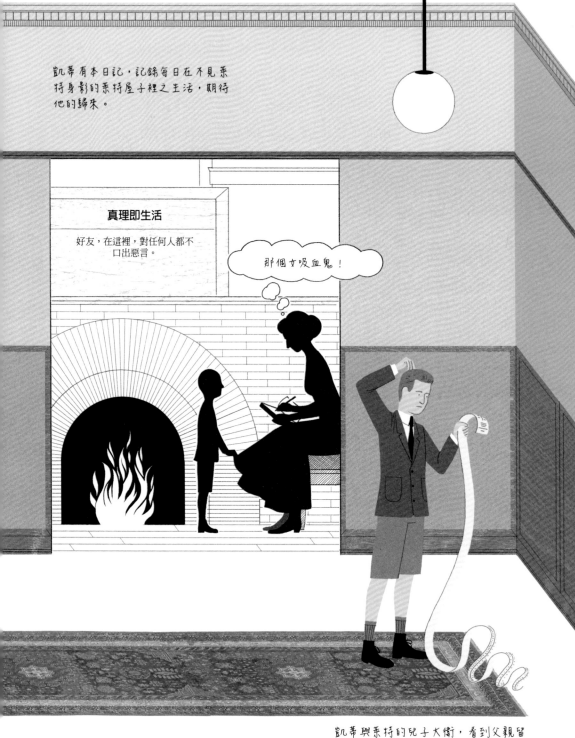

凱蒂有本日記，記錄每日在不見萊特身影的萊特屋子裡之生活，期待他的歸來。

真理即生活

好友，在這裡，對任何人都不口出惡言。

那個女吸血鬼！

凱蒂與萊特的兒子大衛，看到父親留下的帳單大為震驚。光是雜貨就有九百美元。

法蘭克與梅瑪

對於萊特－錢尼錯綜複雜的外遇，有一點，我們幾乎無從得知：萊特與梅瑪・博斯維克（當艾德溫答應和她離婚後，她隨即恢復娘家舊姓）之間的關係，實際上究竟如何？他們的通信甚少留存下來，而萊特在他的自傳裡，也僅止於簡短的三言兩語：「她，迫於反叛、基於愛，而與我緊繫。」他們之間如此糾葛難解，對他們來說，在歐洲應該也非一直稱心如意。萊特曾經為兩人設計在菲耶索萊的住家與工作室，但後來很快便放棄了。度過許多「於豔陽高照下，牽手散步數哩路」的義大利生活後，兩人回到美國。

返家

萊特認為自己離開凱蒂與孩子的這段期間，是為了實踐自我的夢想，以及大藝術家所需要的絕對獨立。而這無非是自我辯解。當他回家時，家鄉的人多有責難，讓他覺得自己受到輕視，昔日好友都背棄他，報紙稱他該受譴責。唯有凱蒂似乎因他返家而鬆了一口氣，儘管她完全無法知道他會待上幾天。

顯然，與凱蒂和「她的孩子們」一起生活，以及加入從前的友人之中，跟不斷累積的帳單，在萊特心裡，跟他離開以前相比，更缺乏吸引力了，他幾乎不回到那裡，且開始計畫將橡樹園的工作室出租，換取妻子和小孩的生活所需。而他和梅瑪，他稱她為忠實的夥伴，還有母親安娜（這次她選擇站在兒子那邊），將會搬到一個完全不同（但並非不熟悉）的地方。

塔里辛

在威爾斯語中，「塔里辛」（Taliesin）意謂「閃亮的山頂」，來自於萊特祖先家鄉的中世紀傳奇吟遊詩人之名。為了躲開記者的注意，以及鄰居灼人的非難目光，萊特逃回到過去，他的原生家庭——他回到春綠鎮，靠近他舅舅洛伊·瓊斯熱愛的山谷地區，他在那裡為了新的理想家庭生活，建造出理想的建築。

這間房子可說是適得其所，以當地採得的黃色石灰石建造，且由萊特的農夫鄰居將石頭運送到基地；然而，它也帶有懷舊氣氛，一如萊特與梅瑪在歐洲所見的宮殿。萊特創造了一座自然的宮殿、堡壘，他如此形容：讓我能背水一戰，為我應該爭取的目標而奮鬥的地方。

他並不是單打獨鬥。買地的錢是安娜給的，還有一群當地的工匠投入房子的建設，當中主要是移民工人，萊特說，他們很快就像雕刻師在雕塑塑像般感興趣，將他們的藝術感性使用於沉重的磚造壁爐的鋪設，以及蜿蜒整座基地的石頭走道。

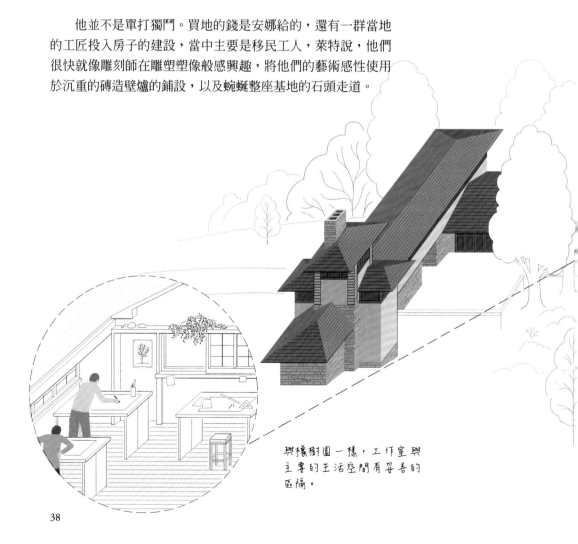

與橡樹園一樣，工作室與主要的生活空間有妥善的區隔。

建築內部，在質樸的中庭有座靈感來自於日本的「茶園」（tea circle），以石灰石走道環繞著小池子。而這區域又環繞在這座屋子優雅的結構之中（約有一萬兩千平方呎，大概一千一百平方公尺左右，嚴格來說不算廣大），不同的區域包括互相連結的工作室與生活空間，排列在中庭周圍，形成近似 J 形的平面。

　　房間以灰泥為牆，是萊特與工人一起從附近的河床挖來的砂石混合而成；室內成天都會充滿陽光，因為窗戶的設置使每個房間都能引入自然光。冬天時，也可透過窗戶看見外面從屋簷上垂掛下來的冰柱，萊特故意略去溝槽，而使冰柱能成形。

　　萊特也到處擺滿訂購來的茂密植物，「草莓苗圃，白的、紫紅的、綠的……大量蘆筍……綠色與黃色的葡萄……」

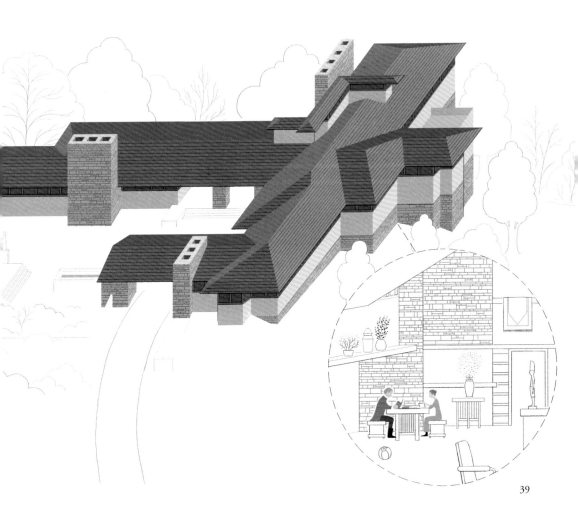

掙扎

為了讓生活與工作重新開始，或許也是促使他回美國的原因之一，但卻未能如他所願回復常態。二度逃離橡樹園與凱蒂，芝加哥報紙沒多久就又發現他的行蹤，塔里辛也很快地在全國各地的報紙頭版曝光。在接下來的十年中，他手中執行的案件數量，幾乎不到前十年的一半。在這段「失落的年代」中，少數成就之一是萊特接下位於芝加哥的中途花園（Midway Garden）委託案，這是結合了啤酒花園、舞廳與公園的複合建築。萊特就往返通勤塔里辛與芝加哥，好監督它的設計，並且迅速於一九一四年建成。

塔里辛的生活

萊特曾說，塔里辛承載了各式各樣的意義，它是「建築師的工作坊」，是「住宅」，也是「農莊」，還是「給我的孩子與他們的孩子的遊戲基地」。在這微型的社區中，梅瑪的兒女、萊特工作室的人員，還有許多其他人，都會聚集在此，娛樂、用餐、工作、遊戲，完全不顧鄉下鄰人的咒罵，塔里辛的成員有屬於他們自己明亮而愉快的世界。

當萊特忙於中途花園的工作時，「梅瑪會負責管理繪圖室，」萊特的兒子約翰說，「繼續她的⋯⋯翻譯和寫作。」夏天，梅瑪的孩子來訪，分別是十二歲的約翰與八歲的瑪莎，儘管不確定他們是否對來到此地滿懷欣喜，但他們顯然對此處即將發生的事情毫無預感。

塔里辛的傷亡

塔里辛通常會維持六名左右的工人，一九一四年夏天，這些工人中包括三十五歲的木匠比爾·威斯頓，他協助建造了這座房子，還有他十三歲的兒子恩斯特。

塔里辛各群體之間的生活範圍有一定的界線，整座房子的設計，也明顯區分出在那裡工作或生活的人之間不同的空間，各自有專屬餐廳，不過餐點是由共同廚房與服務生準備。那年夏天，服務生有來自南美巴羅多的尤里安·卡頓與他太太葛楚。

一九一四年八月十五日星期六，卡頓替梅瑪與她的小孩上完餐點之後，就用斧頭攻擊他們。然後他從車庫取來一桶汽油，在塔里辛的起居空間裡點火燃燒，期間他也移動到工人用餐之處，鎖上餐廳，放火燒門，然後等在門外，如果那六名工人有誰試圖破門而出，就動手攻擊。

可怕的消息

那天，「萊特先生，您有通電話……」萊特在芝加哥中途花園的一樓，正與兒子約翰一起吃中飯，他走到電話旁接起電話，當他再次步回桌旁時，臉色發白。隨後是一陣令人窒息的沉默。約翰問：「爸，怎麼了？」電話是萊特在麥迪遜的朋友法蘭克·羅斯（Frank Roth）打來的，告訴他塔里辛失火。萊特和約翰急奔到聯合車站，中途與他們的律師會合，一起搭上唯一一班開往南威斯康辛的火車——緩慢的區間車，非常巧合地，在車上跟他們共用隔間的唯一乘客是艾德溫·錢尼，他們在炎熱的月台上等車時偶遇。

「一通從春綠鎮打來的長途電話，『塔里辛燒毀了。』不過沒有人提到那椿可怕的悲劇，我是在回家的火車上，一點一滴拼湊出來，報紙頭版有斗大的標題。」約翰·洛伊·萊特說。

震驚與餘波

　　最後，共有七人死亡，但不包括卡頓，屋子燃燒時，他躲在塔里辛的地下室，當其他鄰居發現他時，他喝下強酸，並奔向火場，數小時後，才在石綿暖氣爐旁被發現。但他拖了一個月才死亡，在這段時間裡，他並沒有為他的行為提供太多解釋，較可信的可能動機，是他有精神方面的問題，而塔里辛的工人之中，有人以歧視言詞傷害了卡頓，使他精神崩潰的狀況更顯惡化。比爾・威斯頓奮力與卡頓搏鬥，然後衝向附近的農夫向他求救，幸而活了下來，述說事情經過，並搶救了這幢建築工作室的區域。但他的兒子不幸喪生，還有其他三名工人、梅瑪・博斯維克，以及她的小孩約翰・錢尼與瑪莎・錢尼。

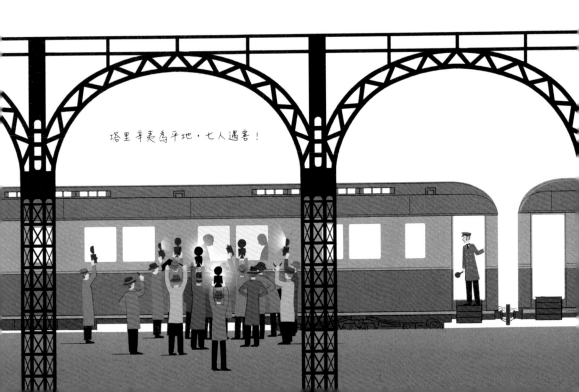

塔里辛夷為平地，七人遇害！

浴火重生

「我剪下她花園裡全部的花，將那些花填滿了用新鮮、白色松木做的堅固而素樸的盒子中……那些花亂成一團，實在毫無助益。」萊特將梅瑪葬在聯合小禮拜堂的教堂墓地，這座教堂是他協助席爾斯比設計的。之後數週、數個月，對他來說都極不好過，他的背部、頸部長瘡，他可能試圖自殺，當鄰近的河川氾濫時，他站在河畔被水沖走，不過後來獲救了。他誓言重建。於是大火五天後，萊特寫了一封感謝函發表在報紙上，給春綠鎮的鄰居。提到塔里辛時，他大膽地總結：「我的家仍會在此。」

悲劇發生不到一年，萊特就重建了大部分他的威斯康辛庇護所，二代塔里辛與上一代如出一轍，只是稍微大了點，增加了側翼與連通的通道。

萊特下個十年將會在此繼續工作、生活。一九二五年，一個春日夜晚，他吃過晚餐，走到庭院，看見臥室窗戶飄出煙霧來，又一次火災，只是這次是電話線短路走火，火勢迅速吞沒塔里辛二代的起居空間，但未波及萊特的工作室。

萊特繼續動工，第三次，也是最後一次重建塔里辛，經費主要來自於萊特的朋友與合作夥伴的慷慨解囊，一九二六年重建完成，規模比先前大上許多，將近三萬七千平方呎（相較於一代的一萬兩千平方呎，或三千四百平方公尺對比一千一百平方公尺）。

然而，這並非萊特的火災災難之終結。一九三二年，塔里辛實習生住處又冒出了火苗，隨後幾年，萊特引發的灌木叢火災燒毀了山丘學校的一部分——他替未婚的姨媽設計的屋子——車庫裡的汽油桶爆炸，把它燒得乾乾淨淨。實習生記得，在他晚年，他會邊徘徊邊念念有詞：我這一生，都受到火的詛咒啊！

塔里辛
法蘭克・洛伊・萊特，一九一四
（一九一五、一九二六重建）

威斯康辛州愛荷華

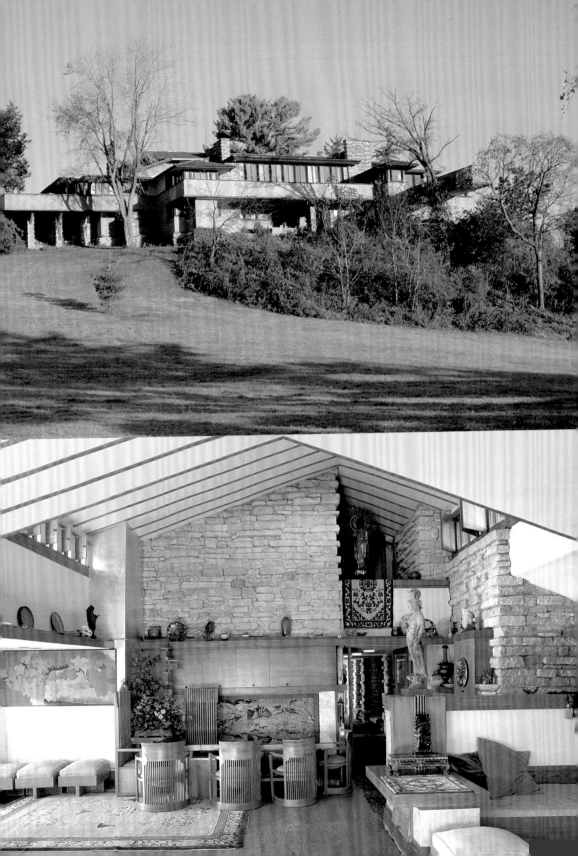

工作與尋找新案

　　對萊特近日遭遇不幸的同情，並未增加他接手大規模案子的機會，塔里辛第一次發生大火之前一週，第一次世界大戰爆發，緊接而來的經濟困頓使新案子的可能性大為降低。萊特必須擴大接觸範圍，在原本以中西部與東岸的企業家為基礎的客戶群之外，找新的機會。而他的設計企畫也開始有所改變，新需求是要更堅固、更耐用的品質，空間結構也更複雜，這可能跟一九一四年的重大事件有關，改變了他的心理。

「為何不就像服務生以前臂托著托盤一樣，手指在中心點支撐，讓樓板的承載重量平衡？」
法蘭克‧洛伊‧萊特

帝國大飯店

　　一群日本飯店業者遍尋美國，想找出全美最優秀的建築，而他們認為，萊特的房子就是他們要找的目標。

　　兩百三十個房間、一間郵局、諸多商店與餐廳；孔雀廳，要可容納上千名用餐者；還要有劇院，能容納千名觀眾——東京帝國飯店的計畫案，規模壯觀遠勝於萊特曾經經手的任何一件案子，而最高的金額超過四千五百萬美元，高過今日幣值一億美元。

　　就風格而言，這棟建築並非是萊特最傑出的作品，以它的人字形屋頂與大量裝飾來看，可說是草原風格的亞洲版，結合馬雅設計（萊特新的焦點）的元素。

　　就結構來看，無疑是完全創新。萊特設計這棟建築（或說由不同部分組成的建築物群），使用深樁地基，使這棟建築較輕的材料會漂浮，「像一艘戰艦懸浮在海上」，這也讓襲擊日本首都的地震發生時，大大降低建築物的損傷程度。

　　萊特的假設經過兩次測試，第一次是一九二二年，第二次則是一年後更嚴重的關東大地震，芮氏規模七點九的大地震導致十萬人死亡，估計約有五十萬棟房屋損毀，但帝國大飯店依然屹立不倒。地震過後不久，經營者之一就致信萊特，讚揚這是「你這位天才的紀念碑」。

　　是，但並不全然正確。兩次地震還是對大飯店造成一些影響，而第二次可說相當廣泛，像是樓板變形，中庭樓閣陷落，但不算嚴重。東京有些建築受創更重，飯店相對來看較輕微，也是由於距離主要震區較遠的關係。想當然耳，萊特在對西方媒體宣揚自己成績的電報中，絕口不提。

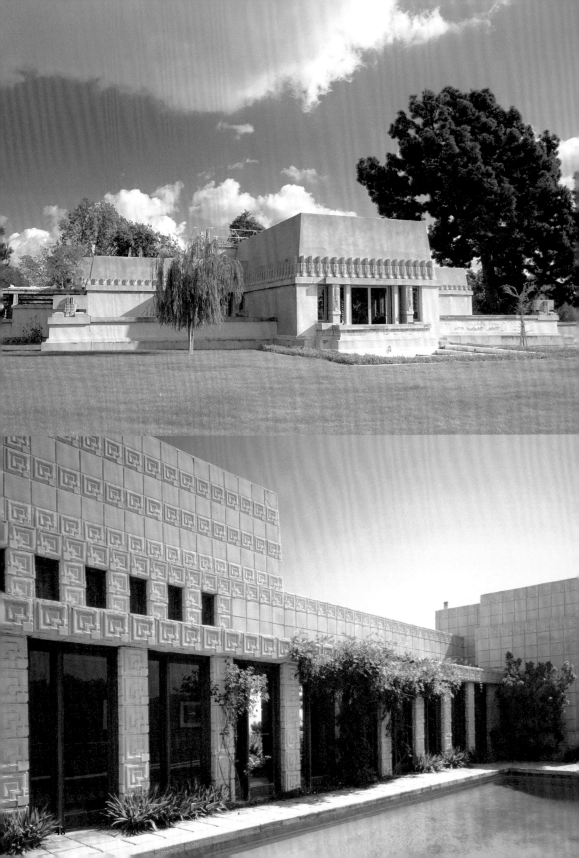

加利福尼亞

　　萊特收到帝國大飯店捷報的時候，人在洛杉磯，一九二〇年代早期，這裡成為他經常居留的地方，回顧看來，這似乎非常自然，因為這座城市是外國移民的庇護所，是波西米亞電影愛好者的聚集地，以及它被視為是可以重新確立自我的城市，都使洛杉磯相當契合萊特的品味與個性。

　　他寫道：「加州的每幢房子都應該美麗，因為加州本來就是美麗的地方。」首先，是一九二一年的蜀葵之家（Hollyhock House），主要是由萊特的新助手，維也納設計師魯道夫‧辛德勒（Rudolph Schindler）監督，他是歐洲年輕一輩中非常迷戀萊特作品的人——因為受到華斯茅斯全集影響。

　　蜀葵之家展現了萊特兩項新焦點，就是貫穿他西部作品的精神：先灌模、預裁好的混凝土塊結構，以及中美洲瑪雅風格主題。

　　這些圖案在一九二三年的米勒德之家（La Miniatura）以及一九二四年建成的恩尼斯之家（Ennis House）會再次出現。這些堆疊的混凝土形成的幾何圖案，讓人聯想到馬雅文化與阿茲特克文化中的藝術紋樣。但萊特的企圖遠超過讓這些紋樣作為裝飾，他相信，比起慣用的技術，系統化的建築會讓結構更為容易、花費也更少。

　　不過基本上，萊特估算錯誤：米勒德之家超出原本一萬美元預算的百分之七十，而所有屋子建成後，都有嚴重的漏水問題。

　　然而，它們的外觀還是很上相。恩尼斯之家十年後有令人難忘的翻轉，在科幻經典電影《銀翼殺手》中，被當作是未來公寓的場景。

家具

打從萊特開始設計房子之初，他就會設計填滿房子的家具，徹底實現他對環境和諧的要求。而他的客戶常常會發現，根本沒有多餘的空間能擺放自己原有的東西。住在法蘭克·洛伊·萊特建造的房子哩，就意味著住在「Gesamtkuntwerk」（完整的藝術之作）——充分展現他的價值觀與理念的地方。

椅子的設計通常有很高的椅背，較爲低矮的座位，目的是爲了使坐在上面的人，展現如君王般的威望，然而這樣的椅子卻很難讓人覺得舒適，尤其是對身高較高的人來說。

其他座椅如轉角沙發、長凳，通常是固定式的，可同時作爲架子、櫥櫃之用，這樣的收納空間，使萊特可以不用爲房子建造他厭惡的地下室。

照明也是萊特特別執著的主要部分，而且他會以相當驚人的各種方式展現，從立燈到鑲嵌在天花板上彩色玻璃嵌板中垂掛而下的吊燈，光彩奪目。

萊特會特別處理的不僅止於室內裝潢，他也會在建築物入口、流通空氣的格柵、盥洗室的梳妝台等設置自己的認證標誌，就算不是他親自設計的東西，也必須符合他的品味。他也在浴室中使用普爾曼列車上預製的浴槽組件。他的室內裝潢各環節都是依照自己的要求，而非客戶的需求。但是萊特只有五呎八點五吋高，（以現在標準來說）他的精確身高讓他許多計畫都有太過狹隘的感覺。

從他對生活各方面細節設計的關注，萊特的確實踐了自己的格言：讓居住空間成爲藝術作品，無疑是現代美國的機會。

讓居住空間成爲藝術作品
無疑是現代美國的機會

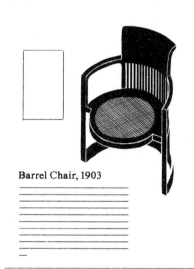

Barrel Chair, 1903

Husser Table, 1899

Unity Temple
Light Fixture,
1908

Dana Sumac Vase, 1902

Robie 1 Chair,
1908

Taliesin 1 Lamp, 1923

長江後浪推前浪

　　萊特定義爲「有機建築」的理論——設計與環境的整合，從自然世界汲取靈感，並與之相聯——在世紀交替時出現，的確是相當前衛的理論。但是到了一九二〇年代中期，此理論或者提出此理論者，都不再是這門專業的先驅。歐洲的發展，以及萊特改變的主題，使他落於正在興起的前衛浪潮之外，那是由一群年輕的設計者組成的團體，主要是歐洲人，且都曾受萊特影響，他們追求新穎而殊異的途徑。

　　「人們住在老房子裡，還未曾考慮過自行建築房屋。」僅只十年前，從彼得·貝倫斯事務所出來的柯比意以《邁向新建築》(Toward an Architecture)向建築界投下震撼彈，他在書中提出，在已經充滿了電話、汽車與飛機的時代，談及家庭生活環境，設計實在遠遠落後。他寫道：「房子是供人居住的機器」，他以一九二八年設計的薩福瓦別墅(Villa Savoye)直接挑戰「家庭狂熱派」。

　　葛羅培斯也日益成熟，他頌揚美國是「工業的發祥地」，並揚棄萊特的有機論，以他獨特的設計與工廠的美學取向結合取而代之，在德國建立了「包浩斯」學院，大樓完成於一九二六年，這所學校爲許多激進藝術家與設計者的搖籃，在家具、建築等各領域中開花結果，同樣注重材質與結構的簡潔、經濟，以及創新。

　　曾是包浩斯派的密斯·凡德羅，極簡、質樸無裝飾的風格，終於還是受客戶賞識，於捷克布爾諾(Brno)建造了圖根哈特別墅(Villa Tugendhats)。井然有序、節制、新古典主義式的均衡，凡德羅的新取向也許可說是與萊特豐富浪漫主義的最徹底對比，接下來數年，也成爲對萊特最直接的挑戰，且是在萊特的地盤上。

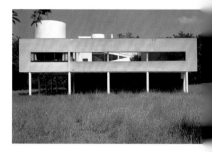

薩福瓦別墅
柯比意，一九二八－一九三一

法國波西

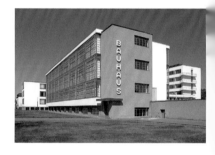

包浩斯大樓
華特·葛羅培斯，一九二五－一九二六

德國德紹（Dessau）

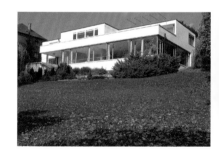

圖根哈特別墅
密斯·凡德羅，一九三〇

捷克共和國布爾諾

萊特再婚……

　　一九一四年耶誕節，萊特收到一封陌生女子的來信，信裡滿是誇張的句子，還有些微矯揉做作的感傷，對萊特的不幸深感同情，以及想要私底下會見。寫信的人是莫蒂·米里安·諾艾爾（Maude "Miriam" Noel），萊特接下來的十三年，都因她而面臨更大危機，因為她的嗎啡毒癮與精神疾病越來越嚴重。

　　從她踏進芝加哥辦公室的那一刻起，米里安給人奇特的印象，高眺、纖瘦、打扮奢華，就像萊特，她也有喜歡以自己生命經歷為重心的傾向，只是更為黑暗，且粗野氣質展露無疑（顯然來自她的南方背景）。他們幾乎一見鍾情，沒多久米里安就搬進塔里辛。不像梅瑪的低調，米里安會為自己與萊特非法同居大力辯解，引起更多媒體注意，也引來當局者的關切，調查他們是否違反晦澀曖昧的「曼恩法案」（Mann Act）──禁止在州際非法或不道德目的販運婦女或少女（但正式指控從未執行）。凱蒂最後終於在一九二二年答應離婚，萊特與米里安便於隔年結婚。然而，她很可能有未被診斷出的精神分裂症，他們的關係在兩極之間擺盪，一年就分手了。在他們最後一次瘋狂爭吵，米里安半夜被逐出塔里辛。然而她還是糾纏萊特許多年，直到一九二七年才同意離婚。

我的白日夢之主宰！

53

梅開三度……

　　當萊特跟米里安還維持法律上的婚姻關係時，他在芝加哥一場俄羅斯芭蕾伶娜卡薩維娜（Karsavina）的演出中，認識了歐格凡娜‧艾娃諾娜‧拉佐維奇（Olgivanna Ivanovna Lazovich），當時她二十六歲，而萊特五十七歲，他對美麗、神祕、難以捉摸的歐格凡娜（後稱奧加）一見傾心。奧加是極有魅力的神祕主義者喬治‧伊凡諾維奇‧葛吉夫（Georges Ivanovich Gurdjieff）鍾愛的學生，她長期旅居巴黎時，跟隨葛吉夫學習「聖舞」（sacred dance）。數個月之後，奧加繼梅瑪、米里安，成為塔里辛的女主人。

依然是醜聞

　　從凱蒂開始，四十年來，萊特的妻子或愛人列表中，最後一位就是奧加。但遇到她，並不意味著萊特就此找到了平靜與安寧。他們的關係充滿狂風暴雨，他們的爭吵更尖銳，會因為離家出走或者威脅離家出走而中止。法律上的麻煩也困擾著這兩個人，一開始米里安威

找到自我是最基本的需求。藉由從內而外的探索，我們能找到內在的真實。而唯有我們找到內在的真實，我們才能產生力量……

脅要控告萊特，然後她控告奧加，再來是奧加的前夫伏拉德馬爾・辛詹柏格（Vlademar Hinzenberg）上場，要求他女兒斯維特蘭娜（Svetlana）的監護權；之後，米里安實踐她先前的威脅，控告萊特，並堅持萊特違反曼恩法案，必須對他發出逮捕令。萊特與奧加雖然躲到明尼蘇達，但還是被逮捕，兩人得付一萬美元的保釋金，還有讓兩人能脫身的訴訟費用。

在兩年內，萊特許多財產，包括大量日本版畫收藏，都在拍賣會中變現，才能籌措高達兩萬五千美元的抵押借款。萊特花了好幾年時間，才讓自己從前妻、妻子的前夫、銀行，或者其他債權人當中脫身。雖然最後他終於成功，但他的建築作品幾乎是負成長，從一九二五年到一九三二年，他只完成了五棟建築。萊特的「失落之年」持續進入第二個十年。

從「草原」到「有機建築」

　　在這一片紛亂動盪之中，萊特仍然騰出時間，繼續探討他作為建築師不時掛念的問題。他開始寫自傳，口述請速記員記下，即使他邊躲警察，還是完成了第一部。在自傳中，一如他同時期所寫的其他文章，他開始闡述所謂的「有機建築」所指為何，以及可能蘊含的意義。「任何有機建築，都是從自然的基礎生成，從土壤裡探出頭來，迎向光明，而這片土地通常也就是這棟建築本身構成要素的基本。」這個質樸且重自然的概念，至少可以回溯到他先前所寫＜機械的藝術與工藝＞這篇文章，但脈絡上的差異透露出更新的意涵。相對於一九二〇年代晚期的現代主義著重機械性與功能性作品，萊特的設計則更為生動、更為獨特。且考慮到加諸他身上的惡名，當他提到要有更「自然」的社會秩序，反而能更清楚看見他心中的社會秩序圖像：他所追求的世界，在其中各種行為與表現能有最大的空間，這個社會存在的目的，就是能夠讓「自我」完全實現。

「在萊特漫長的職業生涯中，幾乎沒有一刻，他會無法在一群思想開明、忠誠的美國企業家中，找到適當的客戶，因為不論是男性或女性企業家，都會從自己的經驗中了解萊特為他們創造的價值，即使有時可能不是非常全面。」艾德加‧考夫曼

新客戶

　　當萊特私生活臭名遠播、客戶不滿、歐洲興起新一代現代主義建築師種種因素下，能有新客戶，也許可說是奇蹟。一九三○年，一名甘冒風險，準備好投資萊特的人出現，他甚至眞正理解萊特，並接受他的觀念。此人名爲艾德加‧瓊納斯‧考夫曼（Edgar J. Kaufman），匹茲堡百貨公司鉅子，他的贊助也改變了萊特職涯的方向。

　　有段時間，艾德加二世（後來成爲傑出的建築史家教授，任教於哥倫比亞大學）宣稱是自己安排父親與萊特的第一次會面，事實上，是艾德加自己發現萊特的作品，並自行找到他，且在一九三四年安排兒子進入塔里辛當見習生。考夫曼是個性急躁、精力旺盛、而且眼光敏銳的人，這也是他跟萊特極爲相似的特質（類似的還有他也是花名在外）。考夫曼一家那年來到塔里辛與萊特見面，其後不久，建築師就接到兩件委託案，其一是幫考夫曼建一間新的私人辦公室，另一件是爲他們設計新房子，地點在南賓夕法尼亞州的熊灣，他們夏季度假、修養生息的地方附近。

艾德加‧瓊納斯‧考夫曼
攝於匹茲堡考夫曼百貨公司辦公室

廣畝城市

　　因爲有考夫曼參與而首次提出的概念，先是萊特命名爲
「廣畝城市」的未來美國理想社區計畫，他做出十二英尺平方
的模型，因考夫曼慷慨解囊，得以在紐約與匹茲堡展出。這奇
大的有機建築，再現了萊特想像的世界：它並非一般概念下的
城市，而是在半郊區，同時兼容城市風景與大地風景的區域，
生活、工作、娛樂都在平靜安寧的自然之中，並不僅止是模仿
洛伊‧瓊斯鍾愛的山谷。對照萊特特立獨行的作風與外在狀
況，去中心化模式與小規模結構的廣畝城市，都是對當時美國
資本主義下大型都會的反制，也是反擊柯比意提倡的光輝城市
（Ville Radieuse）──柯比意原創的「公園之塔」，中央是高層建
築，四周環繞整齊、對稱的草坪──對當今美國城市最激烈的
批判。

　　在廣畝城市，每個家庭都會分配到一英畝地，爲小而獨立
的單一家庭單位，不過，住宅數量有限。大家共享文化與商業
設施，如公共生活不可或缺的教堂、運動場、餐廳，和社區中
心將匯集一處，可藉由汽車與寬廣的馬路往來。公路是筆直的
緞帶，並設有高架橋與地下道，更進一步是在空中如蘋果般穿
梭往來的直升機。萊特想像中的社會是令人興奮的平等主義式
社會，高度個人化，而且經濟能獨立自足。

廣畝城市的等比模型
法蘭克‧洛伊‧萊特，一九三五

（未建成）

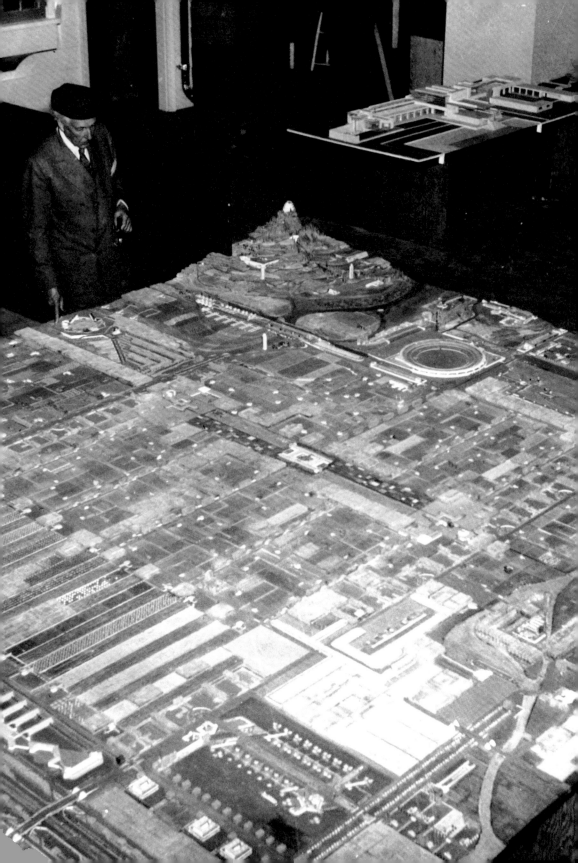

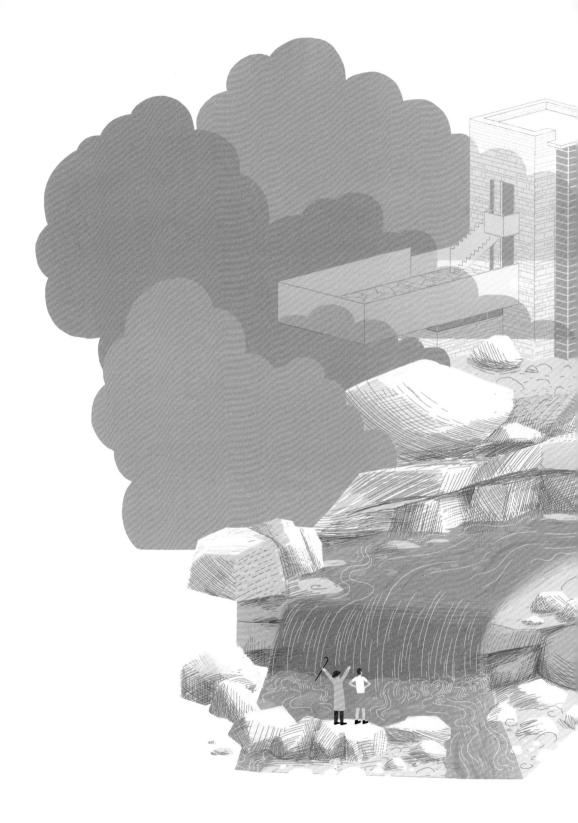

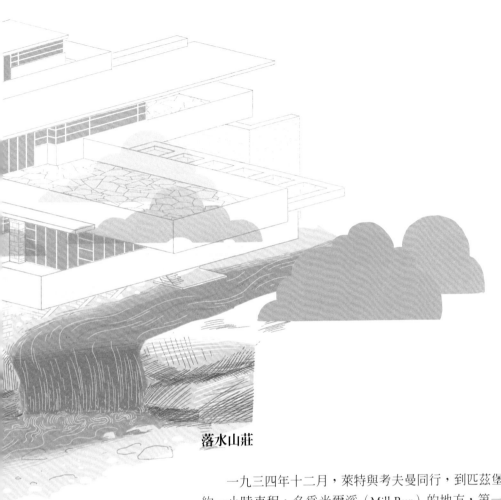

落水山莊

　　一九三四年十二月，萊特與考夫曼同行，到匹茲堡南方約一小時車程，名為米爾溪（Mill Run）的地方，第一次造訪考夫曼家的小屋，小屋附近有熊溪流經，潺潺溪水流過磐石，形成景色秀麗的小瀑布，是考夫曼一家極愛的野餐與戲水之處。萊特立刻受這地方吸引。

　　之後數月，他們藉由書信往來，萊特說服考夫曼選擇另一處更雄偉的新地點，來作為週末隱居的地方，兩人還簽了合約。不過，談好的計畫並未實現，最後，惱怒的考夫曼決定出其不意拜訪塔里辛。根據萊特學生們的說法，從考夫曼打電話來到他抵達的這數小時期間，萊特就畫出了草圖。他看到草圖時極為驚訝，他說：「我以為你要將房子建在瀑布附近，而不是建於瀑布之上！」

「探訪森林中的瀑布之後，景象一直盤旋在我腦海裡，房子的模糊形狀就自然浮現，和著水流潺潺。當輪廓成形，你會清楚看見。」法蘭克‧洛伊‧萊特

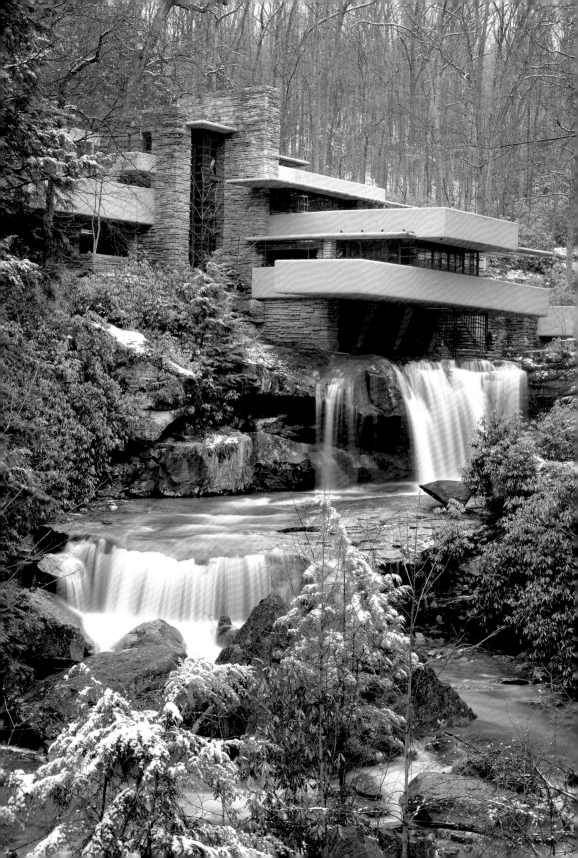

落水山莊的設計，比萊特先前任何嘗試都還要大膽：懸掛在岩石表面上的結構，懸臂平台部分突出於溪流與磐石上方。考夫曼不是唯一對此提案感到驚訝的人，在接下來兩年建造主結構時，建造承包商反對萊特的構想，讓建築師幾乎轉身走人。不過，考夫曼還是力挺萊特到最後，房子依然按照萊特的構想興建完成。

　　就結構上來說，這間屋子由一系列相互垂直的混凝土或從當地河床採得的石頭組成，玻璃窗戶都裝有紅色鐵製豎框。如同萊特其他住宅案例，特別強調煙囪，並且設置於整個結構的中心，但是採用懸臂建成的居住空間，看起來像是擺脫了它，而獨自飛越於瀑布之上。

　　室內空間小而舒適、溫暖，到處都是萊特設計的家具，四周則環繞著如畫般的森林與小溪景觀。家具全都屬於萊特，他巧妙運用活板門，便於快速靠近下方瀑布，考夫曼一家仍可享受最愛的戲水之樂，不管任何時候，若是有人想要游泳，只要從起居室起身即可。

　　考夫曼的承包商或許可說贏得最終勝利：這幢房子在建成之初，就有各式各樣的漏水問題，絕緣失效、結構滑動，一九六四年，由西賓夕法尼亞州保護協會贊助，開放公共參觀後，就有幾次花費龐大的修繕工程。在前二十年，仍屬於考夫曼家族時，它驚人的維修費用，就讓考夫曼戲稱它為「蔓延的黴菌」，儘管問題叢生，對紛擾不斷的考夫曼家族來說，仍是他們極為喜愛之處。

落水山莊
一九三六 — 一九三九

賓夕法尼亞州米爾溪

真理對抗世界

　　萊特藉落水山莊傳達出探索將近十年的主要課題，展現完整的有機設計建築特質，建造出極具現代感但是卻又溫暖、樸實的作品，立刻吸引大眾的興趣。在自傳中，他堅持「居住的機器」非常乏味無趣，而他提供完全不同選擇的建築。他頑固的反其道而行終至成功，實踐了老洛伊・瓊斯的格言：「真理對抗世界」。

重生

　　這項訊息出現的正是時候。此時經濟大蕭條稍見緩和，二戰即將結束，美國人開始尋找屬於二十世紀的新生活模式，他們有足夠的財力購屋，於是越來越多人找上萊特為他們建屋。萊特前十年輪番上演的醜聞也逐漸被淡忘，「失落之年」終告結束。

詹森總部

　　落水山莊建成兩年後，萊特完成一項足以展現有機建築對工作環境影響的計畫。對萊特而言，威斯康辛州雷辛的詹森總部，是繼拉金大樓之後最重要的合作案。它證明了考夫曼那間堅固、原創的現代主義房子，並非僥倖成功。

　　這幢原創的低層建築顯露的優雅與流線感更勝拉金大樓，或萊特以往任何一件作品，儘管它還是使用曾在羅比之家中創造出水平線條的長磚與大量灰漿作為建材。一九三九年的結構，到了一九五〇年，又增建了外觀線條同樣圓滑的研究大樓（Research Tower）。

　　此設計最驚人的特徵，萊特稱之為「漂浮的睡蓮葉」，仿樹狀室內柱體從直徑九英寸（二十三公分）的基座向上升起，而頂部傘狀直徑達十八英尺（五點五公尺）。如同落水山莊，建造者與當地的管理者都對可行性有異議，堅持進行壓力測試，以確保它們可以承受十二噸的負重。這些圓柱狀物測試結果優於估計，將近六十噸才會壓垮它們。

詹森總部
法蘭克・洛伊・萊特，一九三九

威斯康辛州雷辛

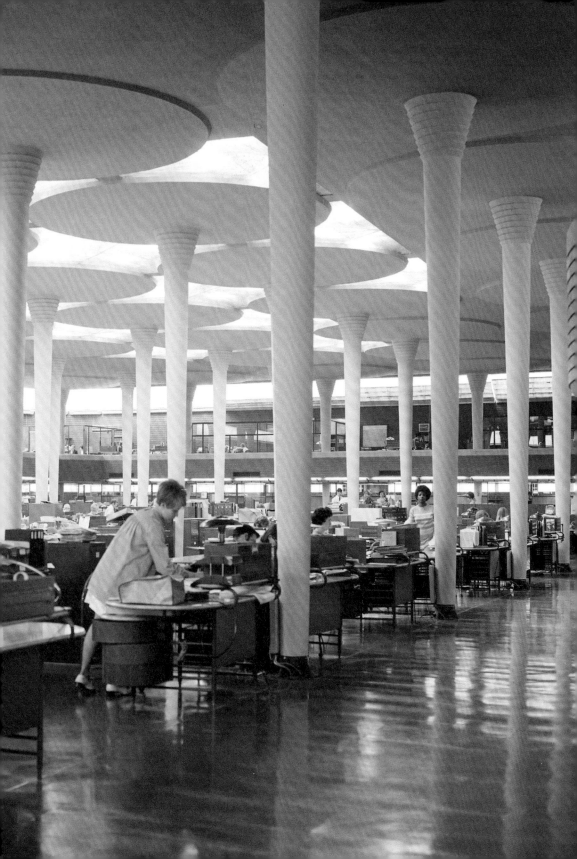

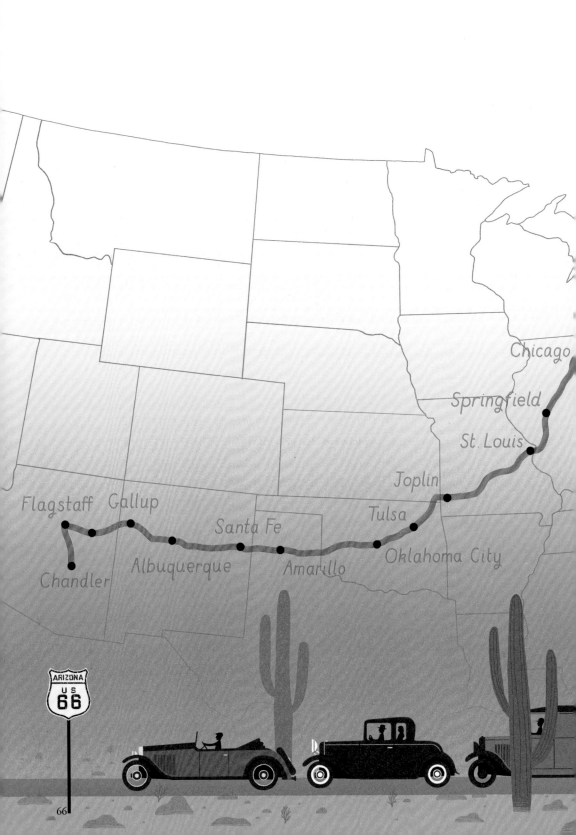

Chicago

Springfield

St. Louis

Joplin

Flagstaff Gallup

Tulsa

Santa Fe

Chandler

Albuquerque

Amarillo

Oklahoma City

ARIZONA
U S
66

66

西塔里辛

一九三七年以降，萊特的學生、同事、各路朋友、家人，每年都會展開一趟長途旅行，從威斯康辛一路到亞利桑那斯考戴爾（Scottsdale）的西塔里森——萊特的避寒之地。每年的遷徙，在塔里辛成員（Taliesin Fellows）眼中已經是眾多慣例與儀式之一。這些參與萊特「類學校」組織的人，必須像僕人一樣分擔各種雜事，從攪拌水泥到為萊特與奧加準備食物等等。

萊特早在一九二〇年晚期就曾經到過亞利桑那，那時他到鳳凰城勘查巴爾的摩飯店的建構（最終的設計其實並非由萊特完成，儘管大家如此誤傳）。因為當地氣候溫暖、乾燥，以及令人驚嘆的沙漠地景，他在一九三七年買下斯考戴爾附近的土地，同一年內，他完成了第一版本冬季大院，這裡之後會不斷改變、擴大，成為他自己和一群年輕見習生——塔里辛成員——居住與工作的空間。塔里辛學社（Taliesin Fellowship）——部分是建築學校，部分是宗教學會，部分是免費的勞動力——於一九三二年，奧加的促成下創立，因此除了萊特傲慢專橫的特質之外，也反映出奧加有時略顯詭異的精神哲學。西塔里辛，有戲院、音樂館、有游泳池，在荒涼而美麗的麥可道威山脈（McDowell Range）和天堂谷懷抱中，萊特一群人在這化外之地成為忙碌且非正統的聚落。

西塔里辛

塔里辛成員約翰・勞特納（John Laurtner）在西塔里辛的戶外工作。攝於一九四〇年。

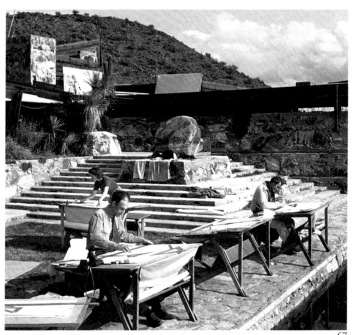

成員與家人

　　萊特與奧加任意使喚、擺布成員，彷彿塔里辛是他們個人的幻想王國。但此處上演的不只是宮廷戲碼，其中最令人匪夷所思的是：奧加第一段婚姻生的女兒斯維特蘭娜在車禍意外中喪生，她的丈夫威廉・威斯利・彼特斯（William Westly Peters），也是萊特極喜愛的見習生，後來在前岳母巧妙安排下，有了新婚姻，對象是史達林（Joseph Stalin）的獨生女斯維特蘭娜・阿利盧耶娃（Svetlana Alliluyeva）。而奧加與萊特唯一的女兒愛奧維娜・洛伊・萊特（Iovanna Lloyd Wright），曾經是這個群體中被捧在掌心的公主，也是年輕見習生們浪漫情事的幻想對象。兩種因素結合，使在溫室環境中成長的愛奧維娜長期受精神問題糾纏。她於二〇一五年九月七日在加州聖加百列的老人之家去世，與曾創造出萊特許多傑出作品的創造王國最後連結終告消失。

萊特未實現的作品

　　大量激增的委託案，以及爭先恐後想加入塔里辛學社的年輕人，並不代表萊特的每一項提案都能成真。一九四一年，他替密西根州底特律提出一系列造價低廉的合作公寓式農場，使用創新的夯土結構系統來建造；然而戰爭爆發，這計畫從未成形。一九五〇年代，富有的哈希家族邀請他到伊拉克，為首都巴格達策畫大作，他的設計包括坐落在底格里斯河小島上繁複的歌劇院，但當費薩爾二世政權垮台，他的計畫也煙消雲散。有些提案就如同這些例子，最後化作空氣，不過也有些提案後來找到可行方式：一九二五年，萊特結合了博物館－天文台與「汽車公司」（Automobile Objective），為馬里蘭州甜麵包山（Sugarloaf Mountain）提出的新計畫，雖然並未真正執行，但倒寶塔式的概念，三十年後，在萊特最後一項、也是最重大的計畫——紐約古根漢美術館中用上了。

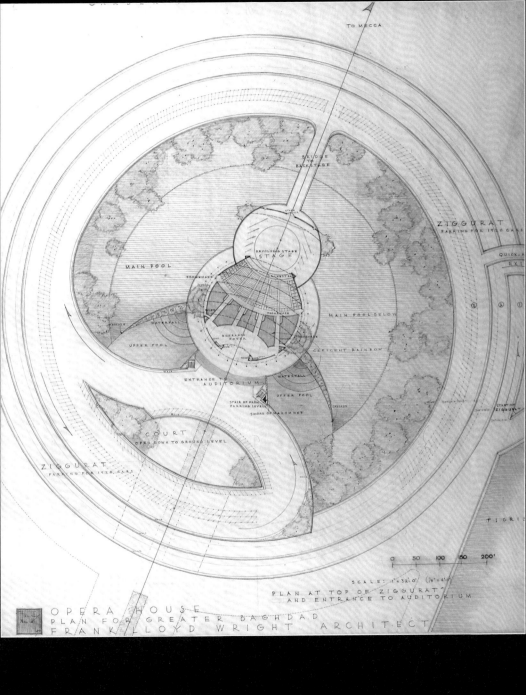

大巴格達計畫
法蘭克・洛伊・萊特，一九五七－一九五八
未建

美國風

　　萊特對於有機建築原則推展到最大規模的企圖心，不只侷限在廣畝城市這座壯麗的「模型」。在陸續接到住宅案件的狀況，萊特將草原風格調整爲更徹底的機械化，更符合二次世界大戰氛圍下的經濟。結果就是「美國風」房子：簡潔、低調的萊特風格單一家庭住所，以固定的組構完成，有間接照明、客製化家具，和半開放的通道。萊特一生中完成六十幢這類型房子，也是最接近萊特在大眾市場中實現廣畝城市理想概念的成果；它是美國戰後郊區熱潮造就的夢想代表，但反過來看，它也是刺激此熱潮的因素之一，特別是因爲刊登在奢華的雜誌封面與出現在好萊塢電影中（卡倫·葛萊在電影《北西北》中攀爬在看起來像是落水山莊懸臂梁的場景），萊特的現代主義變成眾人渴望的商品。當然，一九五〇年代少有深宅大院會像萊特美國風住宅那般優雅。

　　「美國風」（Usonia）是一個新詞，早在萊特挪用之前，就已經在某些地方流通了許多年。它其實是「美國的」（American）的同義詞，只是加入更新穎、更現代的意涵。

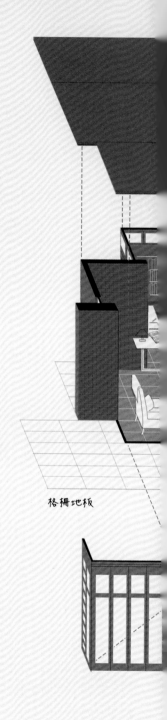

格柵地板

　　「美國風自動系統」（Usonian Automatics）是美國風房屋的延伸，運用混凝土塊發展，萊特在早期加利福尼亞計畫中首次嘗試。萊特希望這種建築系統會讓任何想要擁有美國風房子的屋主能夠自己建造房子。只是這從未實現。

　　儘管在描述這些房子的時候，側重功能且人性化的特徵，美國風房屋也許並非如柯比意所提倡的屬於「可居住的機器」理念，但相較於萊特早先的作品，明顯更偏向極簡風格，極少裝飾，甚至全無，也不使用昂貴建材，而且著重在便利的基本結構，例如萊特著名的車棚。

　　地板暖氣系統、易於組裝的格柵式地板，偏休閒的居住空間，都讓美國風住宅更爲經濟，且更容易爲追求閒適家庭生活的新世代採用。後來，美國常見的牧場式住家也會採用美國風住宅的多項元素。

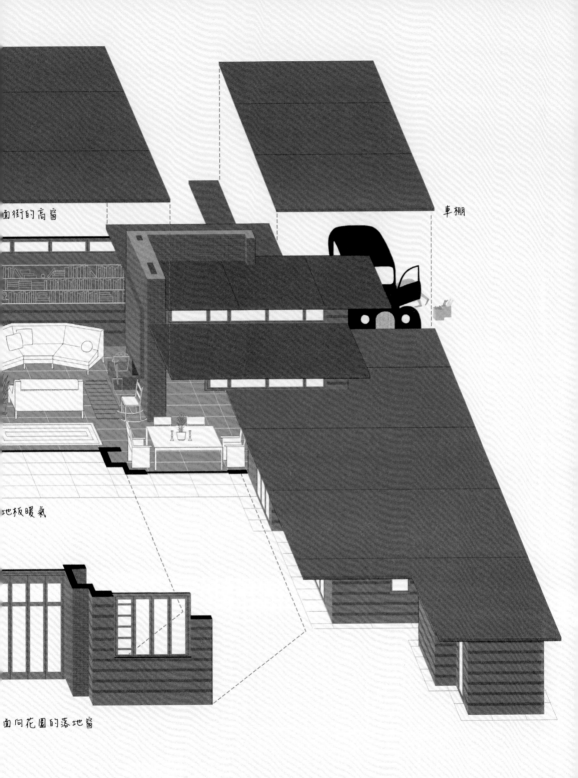

面街的高窗

車棚

地板暖氣

面向花園的落地窗

71

法蘭克與奧加

　　奧加·拉佐維奇·萊特是個性情有點古怪、激烈的狂熱者，她相信，她和萊特注定會打造出新世界，因此，成員長期面對困乏，最終不會一無所有。她也相信，無論她給萊特帶來多麼強烈的情緒壓力，也都是萊特的福報，他們倆的關係，有家喻戶曉的不貞、尖刻的嘲諷、激情的破鏡重圓。不過，不管其中多少風風雨雨，奇特的是，經歷兩段失敗的婚姻，包括一位被拋棄的妻子，幾段小出軌，萊特與奧加終成一生的夥伴。

偉大的老人

　　隨著時間過去，萊特的諸多醜聞也越來越淡化，在戰後，離婚也變得更普遍，即使萊特拋家棄子，他的小孩（至少其中大多數）也都原諒了他。萊特成為名滿天下的人，已經不同往昔，儘管有點荒謬，但大多數情況下他都是討人喜歡的國寶。他反對美國加入第二次世界大戰，宣揚和平主義，然而其中帶有偏頗的反猶太的孤立主義味道——但幾乎沒有人在意，認為那只不過是萊特之所以是萊特的另一項特徵。有些學社畢業生因為筋疲力盡、理想幻滅，以及氣憤而離開，但大多數人都有自己的時代，即使是與尊敬的大師和他怪異的夥伴失和的人也不例外。密斯·凡德羅與華特·葛羅培斯後來移民到美國，他們帶來了「國際風格」（International Style），成為遍及全美國的都市主流，是辦公大樓或者機構建築的主要語彙，特別是在萊特的第二故鄉芝加哥，密斯·凡德羅接續著蘇利文、「丹叔」伯恩罕，成為建築界雄霸一方的帝王。然而，對一般美國居民來說，他們仍然較喜愛守舊、年老的法蘭克·洛伊·萊特，而且因為他的概念，上百萬人才能舒服地住在周圍環繞著石板路與礫石路的牧場式住宅裡。

萊特不規則的絲質領帶讓人想起十九世紀晚期的唯美主義。

捲邊平頂帽（豬肉派帽）和貝雷帽是萊特最愛。一九九〇年晚期，在佳士得拍賣會上一頂要六千美元。

萊特對斗篷的迷戀，至少可以上溯到近似王爾德的風格。

當萊特在建築基地到處走動時，當他想要強調他的論點時，會用拐杖猛戳地面。

萊特的風格

　　萊特的衣著風格以高雅著稱，他兒子約翰稱：「他典雅老派但輕鬆自在的裝扮。」這是他的一部分，是他的延伸：他耗費許多精神選擇自己以及家人的衣服，他的「外表」就如同他的建築一樣，一眼即知。攝影師佩德羅・格雷羅（Pedro Guerrero）曾經說過：他就像是選角導演，想像建築該有的樣貌。

所羅門・古根漢美術館

　　萊特說，他的目標是「讓建築物與繪畫展現出在藝術世界史無前例的和諧與美」。在這項無疑是他最後、同時也最重要的計畫中，他回歸到早期爲洛伊・瓊斯家族案子時的象徵主義，他將創造出一座教堂，只是這次不是爲上帝，而是藝術，以及自然世界——萊特深信這是藝術靈感之泉源。

　　富有的企業家所羅門・古根漢，在長期擔任他的藝術顧問瑞貝（Baroness Hilla von Rebay）（也是情婦）迫切要求下，累積了大量貴重的收藏品，瑞貝稱爲「非具象」（non objective）藝術，特別像是保羅・克利（Paul Klee）、康丁斯基（Wassily Kandinsky）的抽象繪畫，和其他藝術家的作品。爲了安置這些收藏品，他們找上萊特，交給他的任務，不僅僅是建造一座美術館，而是一座美術館－聖殿。

　　萊特沒有讓他們失望。室內呈坡道式盤旋緩升，就像鸚鵡螺殼，環繞著中庭，屋頂是透明的採光罩，陽光灑滿圓形的大廳。萊特的構想是，參觀者從屋頂開始，沿著坡道往下盤旋，然而，實際上，美術館大多數的展覽設計都是從下方開始。

　　姑且不論有問題的組合，以及在傾斜的牆面瀏覽藝術作品的不便，和必須放棄中央公園而改爲在第五大道一角等狀況，這座美術館仍然是美國極爲特殊的建築之一：在曼哈頓高樓大廈叢林中，這座明亮、倒寶塔式的建築物，做爲觀賞藝術的地方，其空間與造型也彷彿具詩意的冥想。

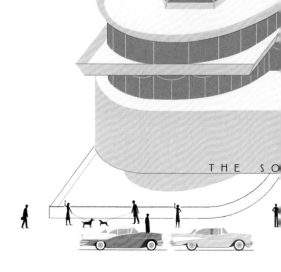

THE SO

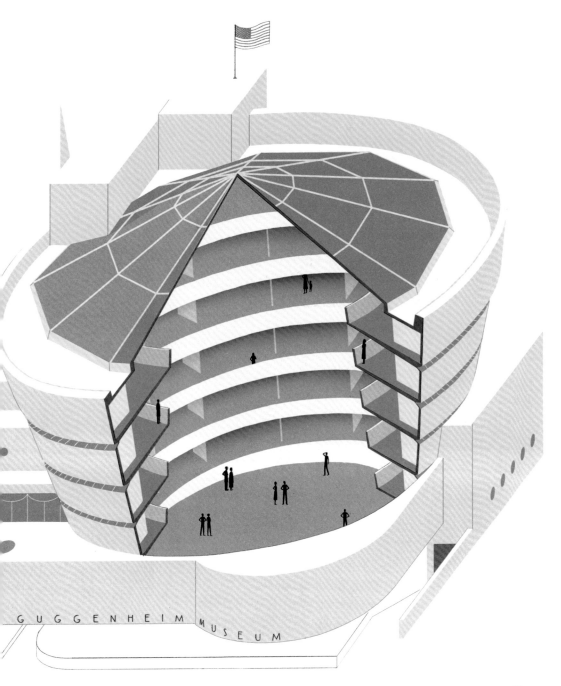

GUGGENHEIM MUSEUM

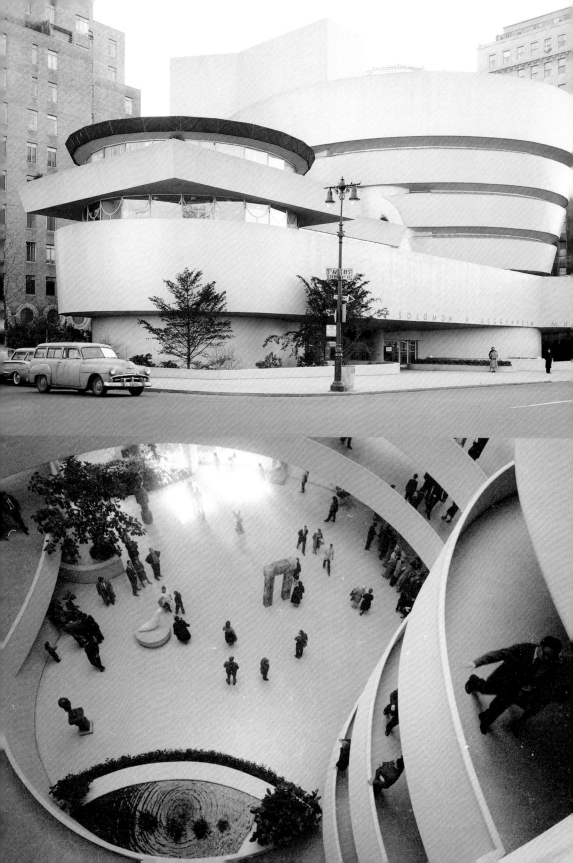

無論死亡或永生，鄉村是永不改變的承諾

在萊特最後的計畫中，仍能看見建築師為了因應這個變動的世界與品味，而持續發展與改變。奧克拉荷馬州巴特爾斯維爾的普萊斯大樓（以及詹森公司研究大樓）是萊特的摩天樓建築計畫之一，它反應了萊特未曾實現過、大膽的理論性提案，包括他認為可以減少土地使用，保留更多綠地，運用於廣畝城市的基本辦法：一哩高大廈（Mile-high Apartment）。德州達拉斯的卡里塔翰普雷劇院（Kalita Humphreys Theater），相較於萊特過去的公共建築來說，則展現了更節制、更簡樸的取向，幾乎像是預言了新浪潮——混凝土塊「粗野主義」（Brutalist）建築的來臨，十年後，此風格遍掃全美都市。萊特的創意能量源源不絕，即使已經九十一歲，仍然精力旺盛，致使一九五九年四月一日，萊特身體不適而倒下時，塔里辛成員並未有所警覺，以為那只是急性腸胃炎，後來他入院治療，但在四月九日撒手人寰。兩名成員足足開車開了二十八小時，將他的遺體從斯考達爾的聖約瑟夫醫院運送到威斯康辛的聯合禮拜堂，先暫時埋骨於此，等待他自己設計的紀念禮拜堂完成。

傳奇

禮拜堂最終並未建成，關於萊特最後該葬何處，他的小孩和他最後一任妻子激烈爭吵了好幾年，戰火最後因為奧加去世而停止：她從一九八〇年代早期開始就控管學社，在她的遺囑中，她要求將萊特從威斯康辛移到亞利桑那與她同葬。不過，萊特各種身分的糾結，遺產引發的糾葛，還有未竟的事業，以及他建築應用的延續，都比不上他的理念對建築世界的影響：即便數十年過去，建築的品味或風格也改變了，但萊特的作品依然是美國與全世界建築師的標竿。

所羅門‧古根漢博物館
法蘭克‧洛伊‧萊特，
一九五六－一九五九

紐約市

法蘭克·洛伊·萊特

　　萊特深深影響了後代美國建築師，學生魯道夫·辛德勒
（Rudolph Schindler）在萊特關注的重點中融入更節制的歐洲取
徑，創造出極富魅力的二十世紀中南加州現代主義新風格；另
一位塔里辛畢業生約翰·勞特納（John Lautner），將風格發揚
光，建造出二十世紀極具代表性的房子；萊特長年好友布魯
斯·高弗（Bruce Goff）建築的房屋，則是將萊特的自然世界
概念推展到最原始、最特殊的極限，他也意外成為建築環境運
動的奠基者。數十年後，大眾開始覺得萊特的國際風格沉悶平
淡，另一位法蘭克崛起，如同萊特，建造出原創且真實的美國
建築，這位建築師是法蘭克·蓋瑞（Frank Gehry），他同樣替
萊特一九五九年的客戶工作，設計畢爾包古根漢美術館，也是
近二十年來最重要的建築作品。

　　然而，萊特的影響如此重大，但在當今建築論述中，已經
不再是關注焦點，他獨特的風格並未再度勃興，他辭世後，除
了忠實信徒之外，沒有人想要「扮演」法蘭克·洛伊·萊特。
他對城市與摩天大樓的疑慮，以及在廣畝城市與其他地方採用
的廣闊郊區主義，已遭當代建築師全然屏棄，新觀念認為都市
的稠密性才是永續設計與生態運作的主要關鍵。也沒有任何一
位現代建築師敢說他／她自己是全知的藝術造物主，敢於宣稱
「真理對抗世界」。萊特在當代建築的定位，亦是他一生中矛盾
而難解之處，讓評論家與傳記作者陷於兩難：他是虔誠的唯心
論者，卻也是拜金的物質主義者；是真正的創造者，卻也是大
言不慚的模仿者；他宣稱自己是傳達宇宙真理的設計者，對競
爭者卻非常尖銳，但也有卓越的調整、適應力。也許，理解法
蘭克·洛伊·萊特的最好方式，並不是來自他自陳的專業理
念，不是來自詆毀或支持他的人，而是來自於他的建築：充滿
堂奧，卻非完美之作，不論從規模、缺陷，以及無限的可能各
層面來看，都深刻地蘊含人性。

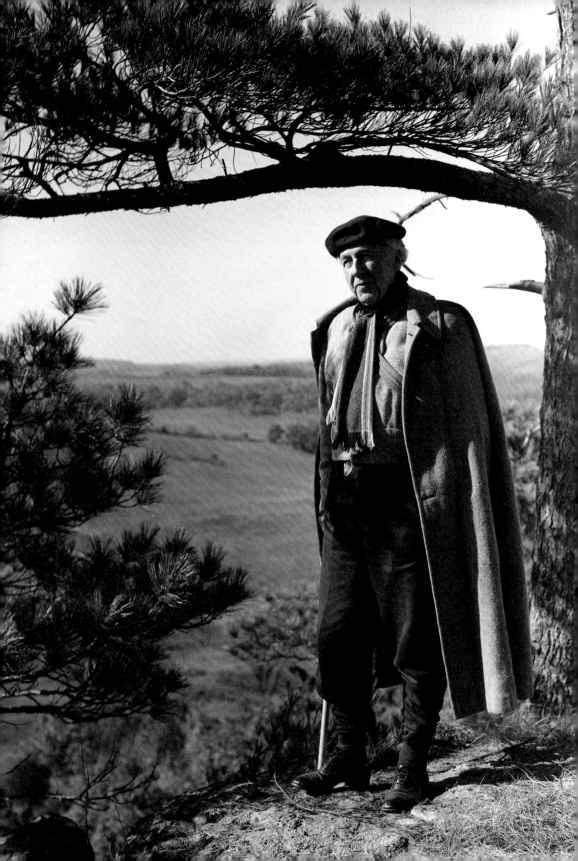

Acknowledgments

Special thanks are due to commissioning editor Liz Faber and the staff at Laurence King Publishing. Thanks to Michael Kirkham for bringing the text to life with his illustrations. The author would like to dedicate this book to his parents.

Bibliography

Alofsin, Anthony. *Frank Lloyd Wright: The Lost Years*, Chicago: University of Chicago Press, 1993

Frank Lloyd Wright: An Autobiography, Petaluma: Pomegranate, 2005

Harrington, Elaine. *Frank Lloyd Wright Home and Studio*, Berlin: Edition Axel Menges, 1996

Hoppen, Donald W. *The Seven Ages of Frank Lloyd Wright*: The Creative Process, New York: Dover, 1997

Huxtable, Ada Louise. *Frank Lloyd Wright: A Life*, New York: Penguin, 2004

Pfeiffer, Bruce Brooks (ed). *Frank Lloyd Wright on Architecture, Nature, and the Human Spirit*, Petaluma: Pomegranate, 2011

Secrest, Meryle. *Frank Lloyd Wright: A Biography*, Chicago: The University of Chicago Press, 1998

Tafel, Edgar. *Frank Lloyd Wright, Recollections By Those Who Knew Him*, New York: Dover, 2001

Twombly, Robert C. *Frank Lloyd Wright: Essential Texts*, New York: W.W. Norton & Co., 2009

Wright, John Lloyd. *My Father Frank Lloyd Wright*, New York: Dover, 2012

作者

伊恩‧佛爾納（Ian Volner），畢業於哥倫比亞大學，取得建築歷史與理論的學位，以及紐約美術學院的學位常在《華爾街日報》與《建築文摘》發表文章，以及其他報章雜誌上發表關於設計、建築與城市規畫等論述，也是《外觀與建築師》（Surface and Architect）雜誌的特約編輯。目前居住在紐約。

繪者

麥可‧柯翰（Michael Kirkham），國際知名插畫家，客戶包括《衛報》、《電訊報》、《紐約客》、Google、美國建築學院等等。他的作品中常觸及的主題是處理人與空間的關係，目前居住在愛丁堡。

譯者

江舒玲，文字工作者。相信翻譯是探索世界的方式之一。